跟著大師學
配色

視覺設計研究所　所長
內田廣由紀◎著

尖端出版

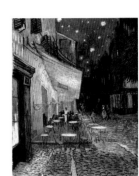

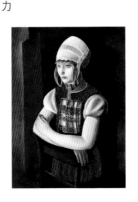

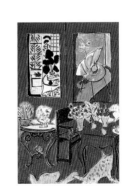

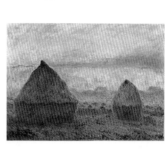

（哪一幅作品比較優秀呢？）

（噢～好浪漫喲！）

（端莊優雅）

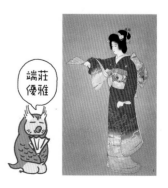

因配色而振奮觀畫者的精神

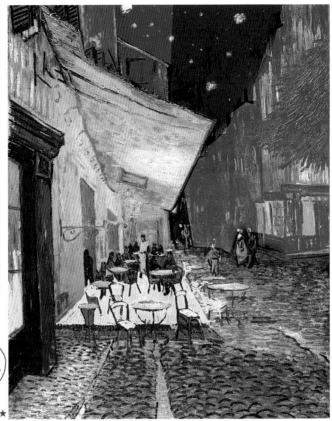

色調近似咖啡座實景，暗沈單調沒精神。

★

a 採用色調暗沈的同系色

無論夜空或店面色彩都非常暗沈單調，充滿沈悶抑鬱氣氛。看不出一絲絲華麗光彩，畫面不夠清新。對比色沒有充分發揮作用，整幅畫作籠罩著封閉、寂寥氣氛。

世上確實不乏深深地留在我們心中的名畫，那些名畫都具備了三個條件，第一個絕對條件就是必須能引發「共感」。畫家的作畫構想喚醒觀畫者的「共感」，在觀畫者的內心深處產生共鳴時，名畫就自然地產生出來了。

色彩亮麗，令人振奮起精神的是哪一幅畫作呢？這間咖啡座直到現在都還開在亞爾廣場上，實景為到處都看得到的街角景象，梵谷（Vincent van Gogh）卻捕捉到閃耀似的華麗氛圍，待在夜幕低垂的屋外，盡情揮灑著色彩，創作出這幅舉世聞名的畫作。a圖採用近似實景的色調，b圖採用色彩鮮豔的對比色調，哪一幅畫作看起來比較生動活潑呢？

梵谷待在昏暗的屋外作畫，因此，沒有人知道梵谷在畫布上到底畫了什麼樣的顏色。不過，一旦回到畫室修改畫作，作畫情緒就會冷卻下來，所以，他還是繼續待在現場完成畫作。當時的「夜晚露天咖啡座」是一個讓喝醉酒而無法回家的人，或沒錢投宿旅店的人消磨夜晚時光的好去處，有時候還會看到妓女陪著男人的身影。

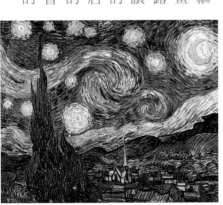

▲梵谷　星月夜　1889 年
梵谷顯然因為咖啡座作品而發現描繪夜空景色之樂趣。此作品描寫的是以月亮和星星為主角的天空劇場景象。深入調查後發現，畫中的星座位置和創作該畫作時的星座位置完全吻合。

4

對比色適用於表現華麗感，鮮亮色調常用於表現生氣蓬勃、耀眼動人的氛圍。以亮麗的藍色星空為背景，將鮮黃色帳篷襯托得更為耀眼動人。對比色相互輝映，振奮了觀畫者的精神。

亮麗的藍色夜空，將黃色帳篷襯托得更耀眼動人。

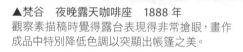

▲梵谷　夜晚露天咖啡座　1888年
觀察素描稿時覺得露台表現得非常搶眼，畫作成品中特別降低色調以突顯出帳篷之美。

梵谷有沒有發現到自己的才能呢？素描稿平凡無奇，畫作成品完全改觀，主角也明確地鎖定。素描稿係以桌子和人物為中心，畫作成品則以黃色的帳篷為主角，降低桌子的色彩，鮮明地表現出咖啡座的華麗感。

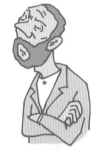

Hint of Color scheme
知名畫作與平凡畫作之差異在於配色之美

實景為一間色彩暗沈單調的咖啡座，梵谷卻畫出讓觀畫者感到賞心悅目，產生共感，深深地烙印在記憶中的知名畫作。成就此畫作的最大關鍵為鮮艷的對比色效果。

梵谷年表

年代	事件
1853	
53	生於荷蘭赫崙桑得，父親是牧師
69	在畫廊工作
72	和弟弟西奧開始通信
79	成為傳道士
80	開始學習畫畫
88	前往亞爾
88	「夜晚露天咖啡座」開始與高更一起生活
89	割耳事件 住進聖雷米精神病院
90	在歐韋小鎮舉槍自殺
1890	

具動人的情感渲染力

凌亂的廚房，沒有讓人產生仔細欣賞的心情。

a

世上有不少只是描寫日常生活中一些微不足道的光景，卻能深深烙印在人們心中的知名畫作，其中關鍵就在於「共感」。

畫家們巧妙運用的配色原理發揮作用，促使我們產生了「共感」。

具體詮釋出勞動者的勤奮工作氛圍的是哪一幅畫作呢？

畫面中描寫著女僕在廚房裡倒牛奶的情景。強調工作之樂時，畫面上顯得活力充沛、強而有力，卻失去那份動人的情感渲染力。相反地，表現出寧靜祥和的感人氣氛時，畫面上的勞動者活力消失無蹤。a圖採用同系色，b圖加入對比色（藍色），背景為空蕩蕩的牆壁。哪一幅畫作比較能打動人心呢？

a 畫面因使用同系色而顯得了無生氣

背景凌亂如實際在使用的廚房。整個畫面因畫中人物身穿同系色的黃色衣裳而顯得穩靜祥和，並不符合「勞動」意象。畫面上沒有對比色就無法表現出開放感。另一方面，背景中堆滿了廚房用品，無法讓人因感動而產生更仔細欣賞的心情。

和有錢岳母同住的維梅爾（Jan Vermeer）兒女眾多，擁有一個十四人之多的大家庭。維梅爾在畫商和岳母的幫助下，從事過回收貸款的工作，擁有副業收入卻經常連吃飯都成問題。不過，畫面上的藍色圍裙卻使用了價格極為昂貴的天然群青。

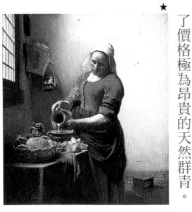

因使用沉穩內向的同系色而失去俐落感。藍色或黃色同為表現「內向」的色彩。

b 因採用對比色而顯得生動活潑

具體詮釋出勞動者的勤奮工作氛圍。畫女僕的衣裳時採用了黃色和藍色的對比色組合。對比色常用於表現開放、活潑感，因此，非常適合表現勞動者意象時採用。

大面積的陰影處理出感人的畫面

屋外的光線投射在女僕背景的那一大片白色灰泥牆上，形成柔和的陰影。這樣的明暗變化就叫做「漸層」，巧妙地營造出寧靜祥和氣氛，深深打動著人心。

▲維梅爾　倒牛奶的女僕　1660年左右

> 以藍色和黃色表現出活力的工作意象，

> 以漸層的陰影表現出祥和溫馨。

Hint of Color scheme

以對比色表示 手腳俐落的勞動者

b 圖中的藍、黃對比色表現出手腳俐落的「工作」情形。假使和a圖一樣，採用了同系色，該意象就會消失。其次談到b圖，投射在那片空蕩蕩的牆壁上的陰影（漸層）具體地表現出俐落工作意象。兩種效果重疊在一起表現出「非常深刻的快樂工作」氛圍。

據X光線檢查結果顯示，原本牆壁上掛著地圖，女僕腳邊畫有洗衣籃。作畫中途才形成柔和的漸層效果，成功蛻變為一幅名畫。

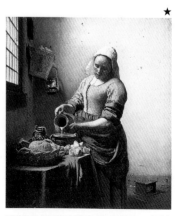

即便是採用活潑亮麗的黃色，假使只採用同系色的配色方式，整個畫面就會顯得陰鬱、沈悶，感覺不出勞動者的活力。

維梅爾年表

年份	事蹟
1632	生於荷蘭商業都市德爾夫特
32	父親為從事織品、美術品買賣以及經營客棧的商人
53	和篤信天主教家庭的富家女結婚，改信天主教，總共生下十四個孩子（其中四人早逝）
60	於德夫特登錄為畫家工會的一員
60	左右《倒牛奶的女僕》
62	年間「藝術家之寓意」
75	榮任畫家工會理事
1675	死於德夫特

名畫的三大條件　②充滿美感

賞心悅目，可以陶冶性情

粉紅色系的金魚，看起來華麗卻展現不出力度。

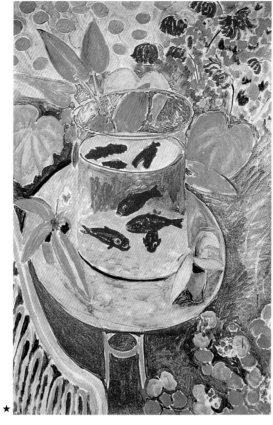

電視上的影像凌亂，無論節目多麼吸引人，都讓人很想關掉電視機吧！人們不斷地追求整齊、美觀、清晰的事物，畫面凌亂或不清晰就失去了美感，觀眾就不想繼續坐在電視機前。

欣賞後讓人覺得心情特別清新舒暢的是哪一幅畫作呢？

馬諦斯（Henri Matisse）被稱之為野獸派畫家，長期創作出自由奔放的作品。馬諦斯的作品乍看隨心所欲，其自由度中卻可清楚地找到安定感。a圖中的金魚為紅色，b圖中的金魚為朱紅色，欣賞後讓人覺得心情特別清新舒暢的是哪一幅畫作呢？

畫面上沒有朱紅色金魚的話，即便是加重周邊色彩，依然感到美中不足。

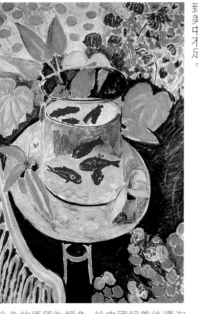

金魚的原種為鯽魚，於中國飼養後遭淘汰，自室町時代傳入日本，浮世繪中也畫有金魚。十七、八世紀傳入歐洲，二〇世紀初成為非常流行的繪畫圖案。對於一直避免採用過於嚴謹的構圖，不斷地從輕快中找出安定感的馬諦斯而言，擺動著身軀，在魚缸裡穿梭迴游的金魚就是最能刺激作畫心情的絕妙題材。

ⓐ 中央的金魚為紅色

紅色看起來優雅華麗卻展現不出力度，因此，缺乏「安定感」。其次，因桌子周邊為色澤黯淡的灰色而溫柔地撫慰著人心，卻因為展現不出力度而無法讓人產生舒暢身心的感覺。畫面太凌亂，讓人無法靜下心來。

構成畫面中心的主角強度太弱，易讓人產生弱不禁風和難以靜下心來之感。紅色看起來華麗卻力道不足，不適合用於描寫主題。馬諦斯非常喜歡色彩華麗的紅色，當時卻以朱紅色畫了這幅畫中的主角。

b 金魚為朱紅色

紅色和朱紅色都稱紅色，兩種顏色的效果卻大不相同。紅色中大量添加黃色就成了朱紅色，最適合於描繪強而有力的主題時展現出安定感。桌子周邊的黑色將畫作中心緊緊地凝聚在一起，並增添了生動活潑要素。中心清楚地突顯後，力度自然展現出來。

馬諦斯曾經兩度前往摩洛哥旅行，在當地完成的畫作中屢屢出現金魚身影，盡情地享受過充滿異國情調的氛圍。酷愛鳥類的馬諦斯曾經在飯店房間裡飼養鸚哥、鵪鶉、鴿子、罕見品種

鳥類等三百餘種鳥類，整個房間就像一座森林。畢卡索畫的鴿子就是馬諦斯送的。

日本版畫曾經在畫家們之間大為流行。不過，馬諦斯或波納爾（Pierre Bonnard）等人特別喜歡的卻是售價非常低廉，質地粗劣的複製畫，經常對著原版的暗沈色調發出「令人有點失望」的嘆息聲。「當時，假使不是只看到陳舊、褪色的作品或原版的話，或許他們就不會流露出初次看到似的激動心情……。」

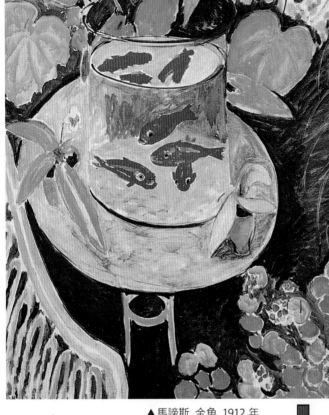

▲馬諦斯 金魚 1912 年

b

馬諦斯年表

1869	生於法國勒卡都・坎布瑞希斯
92	拜摩洛為師學畫
95（—05）	進入國立美術學校就讀「豪奢、寂靜、悅樂」
04	在秋季沙龍展出作品，被稱為「野獸」
05	摩洛哥之旅
10	辦回顧展
11 12	「金魚」
41	十二指腸癌動手術，從此之後，他躺在病床上，做彩色剪紙創
54	死於尼斯
1954	

名畫的三大條件 ③表現出歡迎感

讓人心胸更開闊、心情更開朗

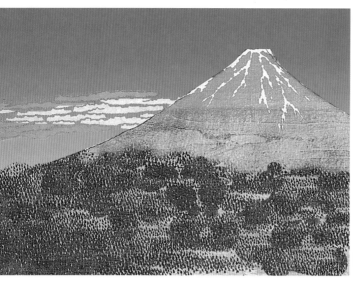

a

初次見面時，看到對方臉上綻露出笑容就能感受到對方的好意，欣賞畫作時也一樣，看到積極開放的表現時就會感到精神百倍。足以振奮欣賞畫作者心情似的大膽配色、作畫技巧（trick）的有趣程度最能表現出歡迎感。

畫面生動活潑，足以讓觀畫者產生歡愉心情的是哪一幅畫作呢？

這是一幅遠近馳名，俗稱「赤富士」的名畫中的名畫。葛飾北齋是一位充滿奉獻精神的畫家，透過「神奈川沖浪裏」或這幅「凱風快晴」等畫作中的大膽配色和令人意想不到的作畫技巧，來娛樂欣賞畫作的人。a圖為近似實景，b圖為潛藏著四種繪畫技巧的畫作。欣賞哪一幅畫作比較能振奮精神呢？

a 拿掉四個作畫技巧，試著處理出接近實景的畫作

因拿掉四個作畫技巧而成為一幅平凡無奇，看起來索然無味的赤富士。增加綠色樹海後，自然感就表現出來，成為一幅說明性的畫作。

接近實景就成為一幅平凡、單調的風景畫。

「富嶽三十六景」為北齋的代表作。北齋經常創作風景畫是在以七〇年代前半期為中心的十年間。北齋作品廣泛涵蓋至美人畫或春宮畫。

四種作畫技巧

標題上的「凱風」係指初夏的南風，鱗雲指秋天的雲彩。兩者為不太可能同時出現的景色。

① 增加山頂的亮度，整座富士山就顯得朦朦朧朧，原因為畫面上的明度對比太弱。

② 沒有鱗雲時，畫面單調素雅、意象模糊，原因為畫面上缺乏水平和垂直對比。

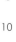

富士山頂上出現燦爛奪目的紅色彩霞，和滿天鱗雲的青空形成強烈對比，構成一幅生動活潑的畫面，深厚的情感從山腳下湧出。

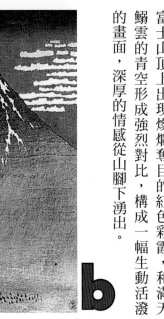

▲葛飾北齋 富嶽三十六景 凱風快晴　1831～34 年

> 北齋是一位充滿奉獻精神的畫家。

北齋年紀太大了，再也畫不出大幅作品囉！一八一七年冬天，北齋因名古屋出現這樣的傳聞而興起創作巨幅畫作的念頭。面對著廣大群眾盡情揮灑後完成的畫作，據說是先將一百二十張榻榻米大的畫紙攤在廣場上，再由北齋拿著一枝狀似大把稻草似的大筆，畫出來的巨幅半身達摩畫像。那是一幅巨大到剛完成畫作時沒有人知道北齋到底畫了什麼，將畫作掛在木架上，再用吊車高高掛起後，現場觀眾都震驚不已的畫作。或許是東京人的特質吧！讓人最津津樂道的是籌劃大型活動娛樂群眾的雄壯氣魄。

Hint of Color scheme

名畫的條件之一為必須能振奮觀畫者的精神

大膽的色彩運用或潛藏著令人意想不到的作畫技巧時，畫面上就會呈現出歡樂氣氛，這就叫做「歡迎感」。北齋不只單純地畫出毫無破綻的畫作，終其一生都是以大膽的構圖畫出令人印象深刻的作品。北齋是一位充滿奉獻精神的畫家。

③ 沒有畫出山腳下部分，整幅畫就顯得不夠沉穩。山腳下部分成功地扮演著突顯山頂美景的畫框功能。

④ 沒有對比色，畫面顯得沉穩卻失去生動活潑感。對比色為突顯畫面時絕對不可或缺的基本要素。

葛飾北齋年表

年	事蹟
1760	生於本所割下水（現東京都墨田區）
73	拜雕版師為師
78	跟勝川春章學畫
93	學習琳派畫法，學狩野宗理為筆名
96	以畫狂人為筆名
00	首度關西之旅，在名古屋創作「北齋漫畫」畫稿
07	拜狩野融川寬信為師
12	從事讀本插畫工作
17	二度關西之旅
31	「富嶽三十六景」
48	第九十三次搬家
49	死於淺草
1849	

第一章 配色的基本型

從基本型態產生出共感

能使觀畫者心底湧現「共感」的畫作才能稱之為名畫，產生那份共感的重大要素就在於配色。即使是相同構圖的畫作，依然會因為配色而令人產生共感或違和感。配色當然有配色之原理（結構）。第一章中先比較一下三種配色的基本型態吧！

① 色相型的效果——對決型、全相型……
② 色相的效果——洋紅色、紅色、黃色……
③ 色調的效果——純色、明色、暗色……

作畫時應採用最符合目標意象的色相型

「色相」係指紅色或藍色等顏色的相貌，「色相型」指的是紅色適合搭配哪種顏色的色彩搭配型態。使用同一種鮮紅色依然可能因色彩搭配方式不同而搭配出全然不同的色彩印象。

只利用近似的鮮紅色作畫，就會呈現出沉穩、內向且閉塞的印象，搭配對比色就能畫出開放且生動活潑的畫面。使用同一種顏色依然會因為組合方式不同而表現出迥然不同的意涵。

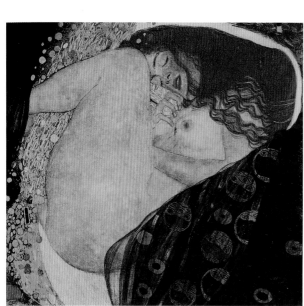

★

範圍涵蓋紅色至黃色之間的類似顏色，此型態適用於表現保守穩健氛圍，因此，不適合用於詮釋都會型意象。

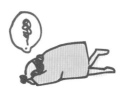

14

十九世紀末的維也納是一個同時被稱之為唯美主義和頹廢的「世紀末」文化大放異彩的大都會。克林姆（Gustav Klimt）是該時期最具代表性的畫家。

此畫作描寫的是希臘神話中那甜美且豐滿迷人的戴納漪公主（Danae），表現的不只是奢華而已，而是充滿都會陰暗頹廢氛圍的唯美畫面。

a圖採用類似色的配色方式，b圖為加入少許對比色的「微對決型」配色方式，哪一幅畫作比較能表現出都會的奢華意象呢？

「戴納漪公主的兒子將殺死國王」，阿哥斯國王的漂亮公主戴納漪由於這樣的預言而被關入塔裡。萬能之神「宙斯」變身為黃金雨探視漂亮的戴納漪公主後共赴雲雨。左下角的小小方形就是宙斯的性器官。不久後戴納漪公主產下英雄柏修斯，果然殺死了國王。克林姆似乎和奔放的宙斯深有同感。

畫中只出現少許的對比色（紫色）。此色相型就叫做「微對決型」，表現出都會的奢華感。
非常適合主題的色相型。

▶克林姆　戴納漪公主　1907～08 年

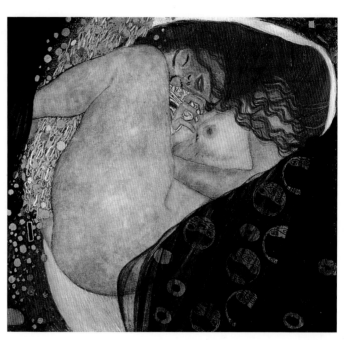

有位模特兒因懷孕而不再現身，克林姆將對方叫到工作室。克林姆以孕婦為作畫對象而被視為瘋子。道德淪喪、墮落、不知廉恥等詆毀言語如暴風雨襲來，面對諸多批判，克林姆只聳了聳肩就繼續工作，然後，完成一幅孕育自女性內在的「希望」。

克林姆年表

年	事蹟
1862	生於奧地利伯加頓。父親為雕琢金飾的工匠
76	就讀維也納的工藝美術學校
86	接下新布魯克劇場樓梯間的壁畫工作（～88）
88	壁畫大獲好評
97	榮任維也納分離派第一代會長
07	和席勒交流
08	舉辦藝術展覽場「戴納漪」
1918	死於維也納

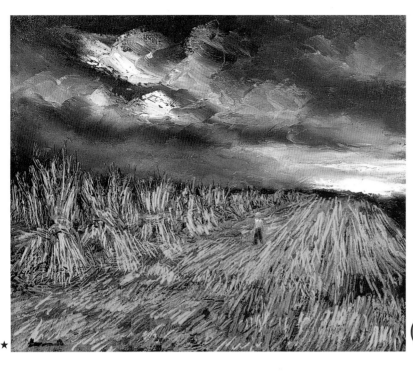

對決型

色相型的效果①

表現極度的緊張與開放感

此 色相型由對比色組合而成。和相同色系之組合不一樣，由位於相反方向、距離較遠的色彩組成，因而表現出開放且對決感強烈的氛圍。這是繪畫配色上最基本的配色方式。

產生強勁、澎湃氛圍的是哪一幅畫作呢？

甫拉曼克（Maurice de Vlaminck）一直非常尊敬梵谷。此作品為甫拉曼克七十四歲的晚年之作，以強而有力的筆觸和強烈的配色方式，創作出令人回想起火焰人梵谷那燃燒似的驚心動魄畫面。a和b兩圖之差異在於色相型差異，a圖為類似色型，b圖為對決型。最能讓人連想起梵谷那劇烈且強而有力的配色的是哪一幅畫作呢？

藍色與綠色的類似色相配色方式

類似色相適用於表現穩靜、安定卻閉塞的氛圍。構圖和b圖一樣，改變配色型態就會陡然轉變成蕭條孤寂的景色。強烈的配色適合強烈的筆觸，因此，不適合沉穩的類似色。無法感受到b圖般激烈的程度，無法深深地烙印在人們心中。

同時使用藍色與綠色，畫面上顯得單調，無法振奮精神。

甫拉曼克曾經打算過前往梵谷度過晚年及墓地所在地的法國南部小村落購置屋舍。就在一九二○年甫拉曼克四十四歲的時候。

當年在畫廊舉辦的個展，成了甫拉曼克奠定名聲之舉，詩人Joachim Gasquet還以「感性絕佳，手、眼和知性必定是受過相當訓練才能有這番成就」，對他讚賞有加。

16

藍色與黃色的對決型

此型適用於表現開放感與極度的緊張感，最適合強烈的筆觸，對觀畫者產生鼓勵與激勵作用。

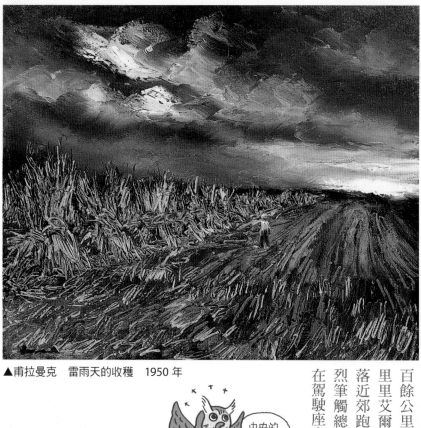

▲甫拉曼克　雷雨天的收穫　1950 年

甫拉曼克非常喜歡汽車，年輕時曾為職業自行車比賽選手，除自行車外，也相當擅長於划船比賽，還以獎金養家活口。一九二五年，甫拉曼克四十九歲時，移居距離巴黎百餘公里之遙的一個名叫拉多里里艾爾的小村落，經常在村落近郊跑來跑去。奔跑似的強烈筆觸總是令人不由地想起坐在駕駛座上的情景。

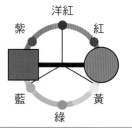

中央的小人令人感到鬆了一口氣。

Hint of Color scheme

對決型
展現開放活潑感

對比色與對比色的配色型態稱之為「對決型」，將色相排成圓形時，位於正對面的兩種顏色之色彩搭配型態。

適合的意象
開放的
活潑、生動
強勁、強烈
緊張、深切
毫不浪費

洋紅　紫　紅　藍　黃　綠

對比色的組合運用使畫面更為生動活潑

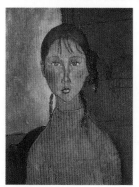

▲莫迪里安尼
梳髮辮的少女　約 1918 年
藍色背景將少女襯托得更生動活潑。

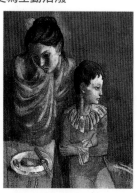

▲畢卡索　母與子　1905 年
以穿著藍色衣裳的少年為畫中主角。

甫拉曼克年表

1876	
76	生於巴黎，雙親為音樂家
79	和經營蔬果店的祖母同住
93	開始作畫
95	參加自行車比賽。獲得收入
01	參觀梵谷回顧展而深受感動
05	在秋季沙龍被稱之為野獸

1958	
25	興趣為開車
50	完成「雷雨天的收穫」
58	死於拉多里里艾爾

穩對決型

開放感
表現溫和穩靜的緊張和

採用類似顏色就會產生閉鎖氛圍，因此顯得單調、寂寞。

此 色相型為對決型的型態之一，不過，相較於對決型，色相較近，因此，激烈、急劇程度比較和緩，呈現出溫和穩靜的開放感和緊張感。

看起來充滿著幸福快樂氛圍的是哪一幅畫作呢？希臘故事中描寫在牧羊人家庭長大的一對戀人，突破情敵或戰爭等重重難關，好不容易才得到幸福的達芬妮克羅埃。a圖為類似色型，表示內向、閉塞的意象，b圖為穩對決型，表示溫和的開放氛圍。充滿幸福快樂氛圍的是哪一幅畫作呢？

a 類似色型的色相

只有藍色和綠色，沒有對比色。作畫時只採用相同顏色的色相，因此，畫面沉穩卻閉鎖。因缺乏開放感而感受不到幸福感。缺乏開放感且呈閉鎖狀態的配色無法描寫出幸福感。必須採用開放式的色相型才能處理出充滿幸福感的開放感。

色相越接近同系色越閉塞，越接近對決型越開放。稍微緩和對決態勢，處理成穩對決型，雖然更接近同系色，不過，因為充滿開放氛圍而表現出幸福洋溢的氣息。

希臘故事中的「達芬妮和克羅埃」為古希臘作家隆哥斯（Longus）撰寫的戀愛冒險故事。年幼的達芬妮是勒斯波斯島的山羊養大後才被牧羊人發現，克羅埃也是在洞窟中喝牝羊奶時被另一位牧羊人收養。兩人受盡千辛萬苦後終於結為連理，而且發現彼此都出身於高貴家庭，過著幸福快樂的生活。故事中的勒斯波斯島為隆哥斯的出生地，是位於希臘愛琴海東部的島嶼。

18

藍綠色和亮麗橘色構成的穩對決型，表現出溫和的開放感。擺在左下角的色相環上比對時，此橘色略微靠近藍綠色，並非正好位於反方向的對比色，因而加入安穩平和印象。必須開放才能表現出開放感。

少年夏卡爾(Marc Chagall)有非常多的願望，想當歌手、小提琴家、舞者、詩人。當時是受到了朋友們的刺激而邁向繪畫之路，成果卻讓朋友們讚不絕口。

「夏卡爾真的成為畫家了嗎？」夏卡爾因為這句話而決心成為畫家。

看起來好幸福呦！

▲夏卡爾 「達芬妮和克羅埃」 菲勒塔斯的教誨
1957～62 年

Hint of Color Scheme

比對決型
稍微沉穩、自然

近 似對決型的形態，色相比對決型接近的色彩搭配型態。對決型表示的開放感或積極度，加上沉穩度而表現出抒情的開放感。

適合的意象
溫和穩靜的開放感
自然的緊張
都會的奢華感

橘色
藍綠色

以穩對決型畫出都會的奢華景象

瑪麗・羅蘭珊是一位生於巴黎，死於巴黎，一直置身在都會奢華環境中的女性畫家。

▶瑪麗・羅蘭珊 花與鳥 1927年左右

三角型

色相型的效果③

表現舒暢的開放感

紅、藍之對比充滿緊張、嚴肅感覺。

讓 色相毫無限制地呈現在畫面上，即可表現出自由奔放的氛圍。此外，類似這種形態，將色數鎖定在三種顏色上亦可展現出自由氛圍。減少色數量即可處理出畫面清新簡潔，充滿理性、自由的意象。

充滿近代感及自由開放感的是哪一幅畫作呢？

一九一七年，對於二〇世紀初的雷捷（Fernand Léger）而言，工業技術是一種開拓未來希望的象徵，從大砲、小槍或士兵的動向上，都能感受到近代文明將有非常光明美好的未來。a圖使用雙色，b圖由三種顏色畫出，同時表現出舒暢的緊張感和自由開放感的是哪一幅畫作呢？

a 穩對決型的色相

藍、紅兩種顏色配上灰色的色彩搭配型態。這兩種顏色屬於穩對決型，因此，適用於表現開放感。但是，只使用兩種顏色無法表現出自由感。雙色表現出毫不浪費的清新舒爽感，而浪費才會衍生出自由感。必須三色以上才能表現出自由感。

從二十一世紀的現代角度來看，工業化或機械化未必樣樣都好，不過，對於二〇世紀初而言，那是一個魅力十足的景象。

三角型不容易失去平衡

三角型只使用三種顏色，因此，看起來畫面清新、井然有序。同時，充滿開放感及自由氛圍。這是一種可同時表現出清新感和自由感的色相型。

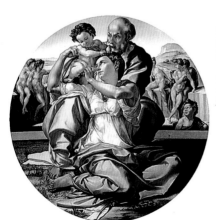

▲米開朗基羅 多尼家的聖家族
1503～04年

藍、紅兩種顏色加上黃色後成了三色，只加上一種顏色，開放自由感就大大地提昇了。

前線的戰爭體驗對雷捷造成了非常大的衝擊。從最先進的機械（兵器）上感覺到閃閃發亮的機能之美，看盡使用那些兵器的士兵們超越生死之精神的雷捷，意識到機械與人類之密不可分，曾經對於那種「充滿詩意的意象」感到興奮莫名。

▲雷捷 階梯 1913年

Hint of Color scheme

三角型表現出清新、自由感

將紅、藍、黃三色排在色相環上正好構成三角形。另一方面，三種顏色不聚集在一起，將所有色相使用在整個畫面上就成了全相型，表現出自由自在，完全不受束縛的開放感。此型因為色數鎖定在三種顏色上，自由度稍微受到限制而呈現出清新、自由的開放感。

紅
藍
黃

紅、藍一加上黃色，開放感就大幅提昇。

畢卡索最喜歡三角型

勇於挑戰大膽表現的畢卡索非常不喜歡跳脫「安定」，喜歡使用這種三角型或紅、藍、黃的三角型畫法。此型態最適合畢卡索。

▼畢卡索 戴著條紋帽的女子胸像 1939年

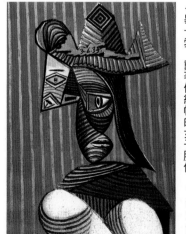

紫
紅
綠

雷捷年表

1881	
81	生於法國阿爾吉坦
97	就讀裝飾美術學校
03	入住蒙帕拿斯的「蜂巢」
08	舉辦黃金分割派展覽
12	素描兵器
14	從軍投入第一次世界大戰
16	服役中因毒氣中毒而病倒
17	「撲克牌遊戲」
40	逃亡美國
55	死於法國耶夫特
1955	

十字型

色相型的效果④

同時表現強勁力度和開放感

只使用兩種顏色，充滿著嚴肅意象。

缺乏開放感，讓人幾乎快要窒息。

a

對決型是一種緊緊凝聚在一起的配色型態，不過，若將兩組重疊在一起，色相範圍就可一口氣擴散開來，開放感也擴大到最大限度。緩和了對決型特有的嚴謹，展現出強而有力的開放感。

畫面上顯得自然且強而有力的是哪一幅畫作呢？

梵谷腦海中始終意識著對比色之效果。將這兩種對比色效果組合在一起就能搭配出最強烈的梵谷配色型。這是可以搭配出充滿自然開放感且強而有力的配色類型。a圖為只使用兩種顏色的對決型，b圖為使用四種顏色的十字型。a圖為只使用兩種顏色的對決型。顯得自由奔放且強而有力的是哪一幅畫作呢？

a 藍色與黃色的對決型

對決型適用於表現緊張感，缺點是缺乏自然感。因過於清新，未適度地留下余白，因此，率先表現出嚴謹印象而產生不自然感。環繞在人們生活周遭的大自然中隨處可見繽紛多樣的色彩。這就是只使用兩種顏色就無法表現出自由感的主要原因，至少得使用四種顏色才能表現出自然感。

梵谷最敬愛的醫師菲力克斯‧雷伊的表情中充滿著智慧、誠實氣韻。梵谷於一八八八年聖誕節前夕深夜裡遭逢「割耳事件」，治療傷痛之際，親自照料，建議梵谷在療傷場所作畫的就是雷伊外科醫師。欣賞這幅畫作時好像可以從醫師那微微降低視線的穩重、謙和的神情中，聽到他和誠實的梵谷的交談內容。

紅色與綠色、藍色與黃色，這兩組對比色呈十字型配置的色彩搭配方式。畫面中充滿著強而有力且自然的開放感，並非單純的四色組合方式，採用的是兩對色彩的配色方式。以強而有力的直線筆觸畫出藍色外套，表現出雷伊醫師的強度。另一方面，以細膩的曲線畫出柔和的背景。對梵谷而言，雷伊是一位非常值得信賴且個性謙和的醫師，從這幅畫作中的筆觸即可看出端倪。

▲梵谷　菲力克斯·雷伊醫師肖像　1889 年
以沉穩且微微垂著眼皮的視線和深藍色西裝，表現出雷伊醫師的誠懇人格特質。

十字型的配色適用於詮釋自然且開放的意境。

★
改變了色相，但因使用雙色而無法顯現出自然感。

Hint of Color scheme

強而有力且充滿開放感的梵谷流配色型態

十字型的色相型由兩組對比色組成。強而有力的對決型也是由兩組對比重疊出來，因而表現出密實且安定的力度。

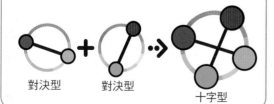

對決型　　對決型　　十字型

一九〇九年夏天，馬諦斯在地中海岸的 Cavalier 小村落畫了許多水浴者的畫像。這幅畫和馬諦斯曾經擁有的塞尚「三浴女」畫作左上方的裸婦極為神似。正中央擺放一組由背景藍色和身體的黃色構成的對比色，上、下方由頭部的茶色（紅色）和足部的綠色構成另一組對比色。

▲馬諦斯　浴者　1909 年

毫不拘束的開放感
表現自由且

a

以綠色與藍色凝聚畫面就會呈現出閉塞的氛圍。

將遠距離的色相組合在一起即可表現出開放感。另一方面，自由自在地使用各種色相，就不會受到雙色或三色等色數之限制，表現出自由且全面開放的氛圍。

畫面上充滿自由奔放的快樂氣氛的是哪一幅畫作呢？

生於法國諾曼第的杜菲（Raoul Dufy）前往英國旅途中畫下泰晤士河中看到的划船賽景象，除來回穿梭的船艇和巨幅英國國旗外，船上還可看到法國的三色旗，從畫作中即可清楚地看到享受著旅行之樂的情景。a圖為類似型色相，b圖為涵蓋大部分顏色的全相型。畫面顯得生動活潑且充滿開放感的是哪一幅畫作呢？

a 類似色型

同系色型種類之一的類似色型常用於表現內向、閉塞的感覺。畫面上只缺紅色和黃色，色相範圍就不再擴大，成了類似色型。已失去b圖般自由奔放感，享受划船賽樂趣的心情已經消失。

▲馬諦斯
茲爾瑪　1950 年

▲畢卡索　戀人們　1923 年

全相型為自由奔放型，易導致畫面混亂，是比較難以掌控的配色方式。巧妙地運用群化或對比效果即可安定畫面。

b 使用所有色相的全相型

全相型最適合用於表現生動活潑的歡樂氣氛。

使用色相毫無限制，表現出完全不受拘束的自由感。

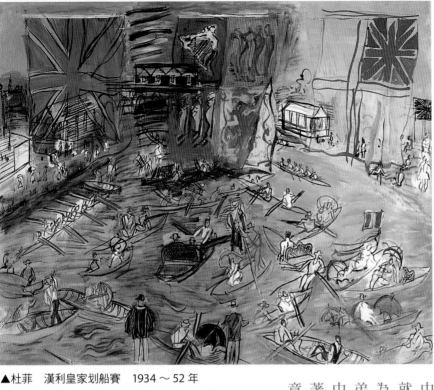

▲杜菲　漢利皇家划船賽　1934～52 年

生於港都諾曼第的杜菲非常喜歡海邊，繪畫中充滿著喜悅。杜菲於九位兄弟中排行老大。家境並不富裕，卻在熱愛音樂的家庭中長大，一到了假日，父親就會彈奏風琴，兩位弟弟成為音樂家，杜菲和另外一位弟弟成為畫家。杜菲的作品中總是演奏著歡樂的樂章。

自由自在，輕鬆愉快♪

Hint of Color scheme

毫無限制的全相型適用於表現自由開放氛圍

色相環上均一排列著各種色相的配色型態就叫做「全相型」。使用色數毫無限制，因此，適用於表現自由自在的全面性開放感。

適合的意象
自由奔放
毫無限制的自由
隨心所欲
全面性的開放感

洋紅　紅　黃　綠　藍　紫

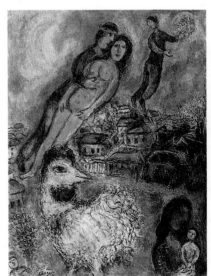

▲夏卡爾　黃色的公雞　1960 年

全相型充滿著開放感是因為色相毫無限制。

杜菲年表

年	事項
1877	生於法國港都勒阿弗爾的一個熱愛音樂的家庭
92	就讀市立美術學校的夜間部
00	就讀國立美術學校
20	旅居旺斯　作品顏色更明亮、清新
30	首度英國之旅
34	「漢利皇家划船賽」（～52）
37	於巴黎萬國博覽會的電氣館繪製壁畫
53	死於法國南部的佛卡吉耶
1953	

25

微全相型

表現穩靜祥和且充滿家庭氣氛的開放感

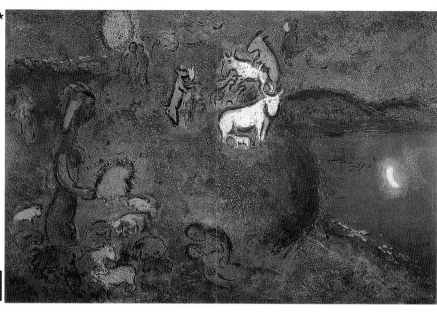

同系色或類似色的內向、沉穩之中，加入微量的全相色，就會增添些許自由開放感，表現出可說是充滿適度家庭氛圍的穩靜開放感。沉穩中適度地表現出開放感。

充滿自由且輕鬆愉快氛圍的是哪一幅畫作呢？

這是夏卡爾畫的春天景色，描寫的是春寒料峭的早春時節裡，夜色朦朧的山野中已經微微萌發出生命氣息之景象。兩幅畫作都充滿著適度的開放感。a圖近似穩對決型，b圖屬於微全相型。寒冷中依然能感受到活潑自由氛圍的是哪一幅畫作呢？

a 穩對決型

必須增加使用色數才能表現出自由感，使用三種顏色只能表現出淡淡的自由氛圍。增加顏色後，即使面積非常小，依然可表現出該份量的自由度。穩對決型常用於表現穩靜平和的開放感。a圖為藍色與綠色的色彩搭配，試著將這兩個顏色套在色相環上就會發現，此配色型態正好位於類似型與對決型之間的穩對決型。

此配色型態非常接近對決型，因而充滿著開放感，也因為接近類似型而顯得比較穩靜平和。

藍與綠充滿拘束意象。

夏卡爾試著問詩人阿波里奈爾，為什麼不肯幫幫忙，讓自己和畢卡索見上一面呢？「咦！你想死嗎？他的朋友都自殺身亡耶！」或許是詩人戲謔似的玩笑話吧！阿波里奈爾總是一笑置之，未曾安排兩人見面。

▲克利　奧斯特蒙迪根鑿石場　1915 年
微全相型為沉穩的配色方式
以類似色為底，因此，整體印象顯得非常沉穩。

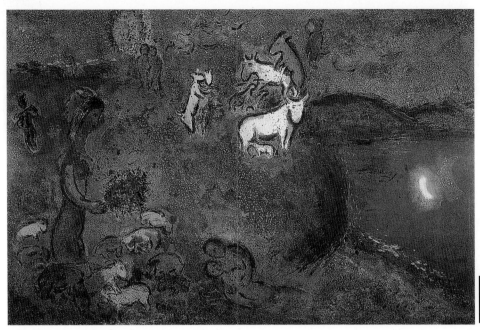

▲夏卡爾 「達芬妮與克羅埃」春 1957～62 年

b 微全相型

藍色背景，隨處散落著紅色、藍色或綠色的微全相型。這是一幅描寫著一個小生命微微地在萬籟俱寂的早春夜晚中蠢蠢欲動的景象。

夏卡爾是六位女孩，兩位男孩的兄弟姊妹中最年長，最受母親疼愛的孩子。父親是一位幾乎不和孩子們說話，沈默寡言到被夏卡爾形容為「未曾聽過父親連續說過二十句話」的人。儘管如此，夏卡爾還是深深期待著父親從口袋中拿出蛋糕或糖漬水梨。

散發自由的氛圍，因為畫作中綴飾著各式各樣的色彩。

Hint of Color scheme

微全相型充滿家庭氛圍的開放感

此型為同系色型加上微量全相型的色相型。同系色型最典型的內向、平和、沉穩中，微微地加入全相型最典型的自由開放感後，表現出穩靜平和的開放感。

穩靜沉著、內向 同系色型 ＋ 自由、開放 微量的全相型 ➙ 充滿家庭氛圍 微全相型

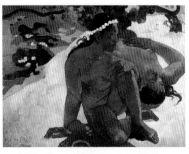

▲高更 Aha oe feii：
咦！你在吃醋嗎？
1892 年

高更畫的是游泳後舒服休息著的兩姊妹。那是感情非常好，正在聊著自己的愛人的兩姊妹。微全相型效果具體地呈現在和樂融融的家庭氣氛中。

表現穩靜中的開放感

只靠類似顏色無法描寫出華麗感。

a

相 較於同系色型或類似色型，稍微加大色相範圍就成了這種類型。同系色型常用於表現唯有同伴間才有的閉塞穩靜感，而微開放型若加上開放感就會呈現出充滿都氛圍的華麗感。

穩靜中依然感覺得出華麗感的是哪一幅畫作呢？

羅特列克（Henri de Toulouse-Lautrec）深受巴黎夜社會社交界之愛戴，畫過許多咖啡廳或劇場的海報。到店裡消費的客人和羅特列克都親密得如同朋友一般，畫中清楚地描寫出咖啡廳的華麗感。a圖的色相是以茶色為中心的類似色型，b圖為範圍更寬廣的微開放型。色相差越低越能表現出內向且像同伴似的穩靜感。

不過，因缺乏開放感而展現不出華麗感。可同時表現出穩靜感和華麗感的是哪一幅畫作呢？

a 類似色型的色相

以紅色為中心，色相範圍狹窄，描寫內向、閉塞、沉穩。失去咖啡座的華麗感，散發出閉塞、暗沈氛圍。類似色型因缺乏對立色彩而顯現出穩靜感，不過，只出現該程度的閉塞感。畫面看起來穩靜，卻因缺乏華麗感而無法傳達出樂音悠揚的咖啡廳歡樂氣氛。為了表現出華麗感，必須稍微擴大色相範圍，採用比較開放的色相型。

羅特列克經常前往花街柳巷尋歡，深受當地的妓女或演藝者們之喜愛，不管行為舉止多麼怪異也未曾被人嫌棄。羅特列克常說，「人心醜陋，人生卻非常美好。」

從紅色到黃色，範圍甚至涵蓋及綠色。此型屬於微開放型，是一種內向性加上開放感的類型。穩靜加上華麗感的類型。另一方面，暗沈的色調常用於表現穩靜且充滿都會奢華氣氛。避免採用灰色和綠色（或紅色）的直接對比配色方式，搭配出冷色調。

紅、黃、綠＝華麗
＋
暗沈色澤＝
充滿都會風情

▲羅特列克　Divan Japonais　1892 年

沈溺於酒色之中，在娼館裡作畫的羅特列克出身於上流社會。因該人脈而出入展覽會或上流社會的沙龍，被視為伯爵家的浪蕩子。和尤特里羅（Maurice Utrillo）的母親，原本為模特兒，後來成為畫家的蘇珊·瓦拉登之戀情也非常有名。

Divan Japonais（日本的長椅子）為表演音樂或演藝節目的咖啡廳店名，店內擺放著充滿日本風味的家具等設備，服務人員身上穿著日本和服。

▲希奧朵拉和隨從們　547 年
畫中的綠色和黃色（金色）並非對比色，是相當接近的色相，因而表現出穩靜的開放感。

Hint of Color Scheme

無激烈對決，
穩靜平和的開放感

微開放型是同系色型之變形，色相範圍相當廣泛，幾乎和穩對決型一樣。相較於同系色型常用於表現內向且唯有同伴間的沉穩意象，穩對決型加上了開放感後畫面上更華麗。

沉穩
內向
同伴
＋
開放的
華麗感

色相型的效果⑧⑨

表現只有同伴之間才有的靜謐溫馨世界

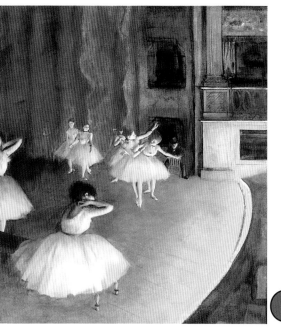

a

作 畫時只使用相似色，就會表現出只有同伴之間才有的靜謐溫馨世界。未對外部開放，因此，表現出封閉、沉穩得像空氣不流通似的氛圍。

具體描寫出舞者正在沒有觀眾的舞台上排演意象的是哪一幅畫作呢？

竇加（Edgar Degas）數度前往劇場，描繪舞者跳舞時的畫面。此畫作的主題為座席上沒有觀眾，舞者正在舞台上排演的情景。和見慣的舞台不一樣，這是一個沒有打上聚光燈，只有同伴們在一起，與外界「隔絕」的劇場。a圖以全相型表現出開放感，b圖以類似色型表現閉塞氛圍。具體描寫出舞者正在沒有觀眾的舞台上排演意象的是哪一幅畫作呢？

a 充滿開放感的全相型色相

畫面上有紅色、黃色及綠色等顏色而成為全相型。此型常用於表現自由、開放感。因此，適合用於描寫席上坐著觀眾的華麗舞台，不適合用於詮釋練習中的舞台。色彩如此繽紛，畫面上顯得太有活力，用於描寫席上沒有觀眾的舞台，感覺起來非常不自然。

舞孃們在華麗的舞台上休息，看起來實在太奇怪了。

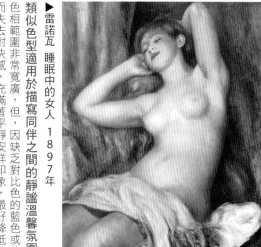

▶雷諾瓦 睡眠中的女人 1897年

類似色型適用於描寫同伴之間的靜謐溫馨氛圍色相範圍非常寬廣，但，因缺乏對比色的藍色或綠色而失去對決感，充滿著平靜安詳印象，最好降低華麗感以表現出休息中的意象。

b 類似色型的色相

只以深淺茶色作畫的類似色型，缺乏對立感，感覺不出開放感。竇加運用類似色型之效果，描寫出舞者正在沒有觀眾的舞台上練習的氛圍。

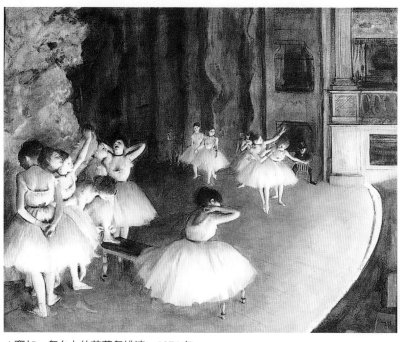

▲竇加　舞台上的芭蕾舞排演　1874 年

後台意象為類似色。

竇加晚年有一隻眼睛完全看不到，不過，直到最後都沒有出現雙眼失明的情形。但遇到不想遇見的人，就會裝做雙眼幾乎看不見，偶然遇見交往三十年的老友時，就會問對方的姓名，開口說出的第一句話一定是「抱歉！我眼睛不好。」當竇加想早點離去時，有時候會忘了自己先前說過的話，在對方面前掏出懷錶看時間。或許是沒有治療眼疾的關係吧，視力持續地惡化。

Hint of Color scheme

完全的同系色適用於描寫超內向的另一種世界

完全採用相同色相的深淺配色方式就叫做「同系色型」，適用於表現看起來內向且閉塞到簡直有點異常的氛圍。降低同系色型的色相範圍就成了類似色型，微微地表現出開放感就會呈現出靜謐溫馨，唯有同伴間相處的世界。

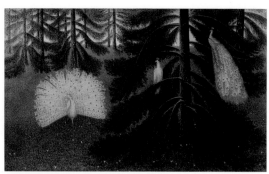

▲德古福・德・郎克　孔雀 1896 年
同系色型為只有同伴們相處的秘密世界
完全採用相同的色相就會呈現出全然閉鎖的景象。

竇加年表				
1834				
34 生於法國巴黎，父親在祖父經營的銀行當分店長				
53 就讀 進入巴黎大學法學部				
54 入安格爾門下學畫				
55 讀 進入國立美術學校就				
56 旅居義大利				
68 出入蓋爾波瓦咖啡館				
72 和弟弟去美國旅行				
74 參加第一屆印象派畫展「舞台上的芭蕾舞排演」				
04 幾近失明狀態				
17 死於巴黎				
1917				

表現充滿都會風情且時尚流行

★

以微量的對比色描繪出充滿都會風情且時尚流行的奢華感。將色相數限制在兩種顏色上，因此，強烈地展現出奢華感，表現出流行時尚意象。

恰如其分地描寫出充滿都會奢華感的是哪一幅畫作呢？

奇斯林（Moise Kisling）為出生於波蘭，屬於巴黎畫派的畫家。奇斯林深愛著巴黎，不斷地畫出充滿哀愁氛圍的畫作。畫中人物據說是在巴黎畫派的畫家們之間相當受歡迎的琦琦。a圖為以紅色為中心的類似色型，b圖為加入些許藍紫色對比色後的微對決型。感覺得出都會奢華感的是哪一幅畫作呢？

微對決型充滿都會風情

微對決型上使用的色相和對決型的色相完全一樣，只有使用面積不同。相對於主要色相，將對決部分的色相降低至微量時，就成了微對決型。對決型為兩種色相堂而皇之地對決，相對於此，微對決型若降低其中一個色相，就會呈現出平和對峙態勢。因此，成功地描寫出雷諾瓦畫作中那閃耀著女性溫柔婉約特質、充滿都會風情之意象。

缺乏穩重、華麗感。

太、太嚴肅。

採用對決型，顯得強而有力、落落大方

相較於b圖，藍紫色佔了相當大的面積，成了非常接近對決型的配色方式。

a 類似色型且非常內向

只使用以紅色為主的類似色，畫面上未見對比色，表現出平和、內斂、穩靜氛圍，卻因為缺乏開放感而無法呈現出豪華感。未如b圖般以微量的藍紫色為對比色，就無法畫出充滿都會風情的奢華感，只呈現出閑靜的表情。

加入極少量藍紫色。因添加微量對比色而稱之為「微對決型」。描寫出非常講究的些微開放感，表現出充滿著濃濃都會風情且時髦漂亮的意象。

> 充滿華麗感，藍紫色圍巾成了重點配色。

再三地出現在奇斯林畫作中的琦琦，出生於貧困家庭，十二歲就從勃根地來到巴黎。到巴黎後不久就出現在「圓頂」或「圓廳」等藝術家們經常逗留的咖啡廳，曾經當過藤田嗣治、曼雷（MAN RAY）等多位畫家的模特兒。琦琦並非熱情洋溢地闖蕩蒙帕那斯輝煌時代的名媛淑女，她是蒙帕那斯的女王。

奇斯林和莫迪里亞尼（Amedeo Modigliani）感情非常好，莫迪里亞尼去世時，奇斯林原本打算為他製作面部模型。不過，後來只取下片斷的皮膚和毛髮，事情進行得並不順利。

▲奇斯林 紅色毛衣和藍色圍巾的年輕女性 1931 年

Hint of Color Scheme

非常講究的些微開放感

採用對決型配色方式時，將其中一種顏色降低至極少量就成了微對決，降低至「零」就成了類似色型，適用於表現內向的意象。微量的對比色則表現出微微的開放感。表現開放感的顏色限定為一個顏色，因此，描寫出非常「講究」的意象。

奇斯林年表

年	事蹟
1891	生於波蘭的克拉科夫的猶太人家庭
91	進入克拉科夫美術學校就讀
10	去巴黎，被稱為「蒙帕那斯的國王」，很受歡迎
14	第一次世界大戰時，自願加入外國人部隊，歸化戰後的法國
15	初次個展成功
19	去南法的薩納希港
26	「琦琦的半身像」
27	逃亡至美國
40	回到法國
46	死於薩納希港
53	
1953	死於薩納希港

畫面上充滿著強烈的不安感和緊張感
的是哪一幅畫作呢？

a 對決型的配置情形
藍色的天空和黃色的大地分佔畫面的1／2，形成對決型配置態勢，因而傳達出緊迫氛圍，和強烈的筆觸結為一體後大幅提昇緊張感。
▲甫拉曼克 蓋著草屋頂的屋子 1933 年

充滿著
緊張感。

b 散開型的配置情形
黃色、藍色或綠色散落在畫面上的各個角落，構成自由自在、毫不拘束的印象，和強烈的筆觸不搭調而顯得雜亂無章。

即使是使用相同的顏色，依然會因為色彩配置位置不同而呈現出全然不同的印象。採用表現開放感的全相型等色彩搭配類型時，適合採用散開型配置方式。將色相和配置處理成對決型時，緊張感就會達到最大限度。

肉體派的甫拉曼克（Maurice de Vlaminck）非常喜歡梵谷的強烈對比色，連畫鄉下的茅草屋頂都採用極為強勁的筆觸。因暴風雨欲來而充滿不安氛圍的天空和大地形成對決態勢後表現出緊張感。

一九〇八年的秋季沙龍展中，副會長瑪爾凱（Albert Marquet）與馬諦斯決定拒絕布拉克（Georges Braque）的油彩畫參展。甫拉曼克的六項作品卻和馬諦斯陳列在同一個展室裡，獲得了評論家們的絕大好評。時空轉移到現在，實在不明白布拉克為何會落選。

散開型充滿著律動感。

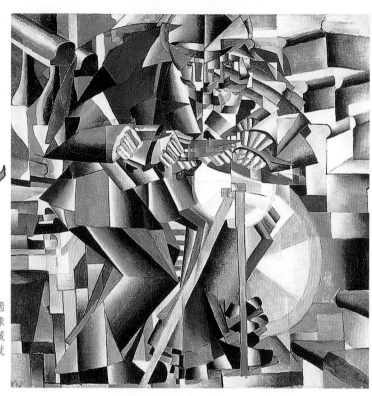

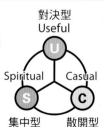
a 散開型的配置情形

充滿著輕快、律動感，非常適合描寫光明的未來。耳邊好像不斷地傳來非常有節奏的機械運轉聲響。散開型發揮作用就會出現這麼輕快的氛圍。
馬列維奇 磨刀匠 1912 年▶

這幅畫是最具俄羅斯絕對主義（至上主義）代表性的畫家馬列維奇（Kasimir Malevich）受到未來派之影響後完成的作品。未來派從充滿近代感的機械型態上感受到未來的無窮希望。讓人產生光明輕快律動感的是哪一幅畫作呢？

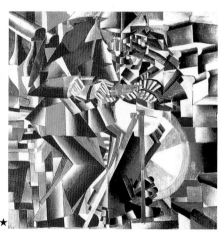

★

c 對決型的配置情形

左、右形成明顯對立的態勢，充滿緊張感，但，律動感消失，自由感不見了。

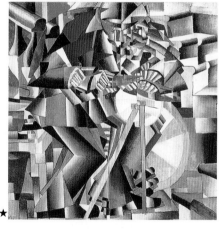

★

b 集中型的配置情形

充滿沈著、安定感。安心感十足，活動感較低的意象。

配置類型共有三種

U：對決型表現強烈的緊張
C：散開型表現自由氛圍
S：集中型表現安定感

對決型
Useful
U
Spiritual　　Casual
S　　C
集中型　　散開型

改變色相後，即便是相同的構圖，也會呈現出迥然不同的意象。各色相有各色相之意象，作畫時，色相選用恰當就會湧現共感，色相使用不當就無法產生共鳴。

例如，使用表現野性的綠色，就很難表現出「溫暖幸福」的感覺，使用表現活潑或開放感的紅色，就能清楚地表現出溫暖幸福的氛圍。忽視色相效果就無法令人產生共感。

▶馬諦斯　大幅紅色室內景　1948年

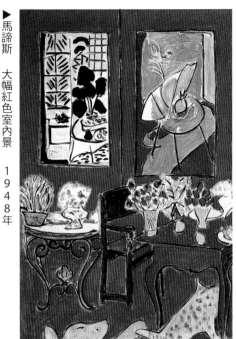

R 紅色　溫暖且充滿著活力

紅色為暖色系，充滿溫暖幸福的感覺。

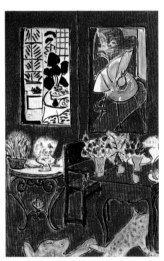

M 洋紅色
華麗優雅

O 橘色
開放且精神十足

馬諦斯曾帶著自己的畫作拜訪晚年的雷諾瓦，希望聽
聽對方的意見。

「真是個笨拙的畫家……我實在很想這麼說，不過，黑
的部分處理得非常高明，這是因為我不會使用而從我
的調色盤中消失的顏色。沒錯，你的確是一位畫家。」

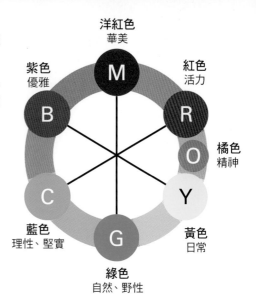

洋紅色
華美

紅色
活力

紫色
優雅

M

B

R

橘色
精神

O

C

Y

藍色
理性、堅實

G

黃色
日常

綠色
自然、野性

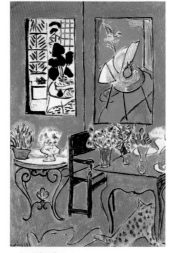

G 綠色
充滿自然野性之能量

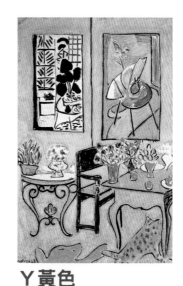

Y 黃色
充滿歡樂氣氛的日常生活

B 紫色
充滿夢幻優雅氣氛

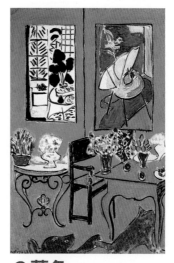

C 藍色
充滿理性誠實之感

洋紅色

色相的效果①

表現夢幻的華麗感

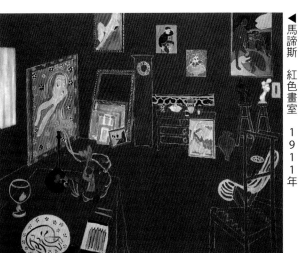

★

洋 紅色適用於表現充滿女性特質的優雅華麗感，看起來很像鮮紅色，兩種顏色卻呈現出迥然不同的意象。紅色表示精神和力度，而洋紅色表示的是僅限於女性的夢幻華麗感。

表現出光的夢幻之美的是哪一幅畫作呢？

作畫初期，莫內（Monet）總是非常清晰地勾勒出形狀，中期以後才像這幅作品一樣，開始追求起光的變化，畫面中的物體型態越來越模糊曖昧。a圖以黃色或綠色為主，b圖以洋紅色為主體。日常生活中常見的黃色、綠色或藍色，適用於描寫現實或自然，特別狀況下才看得到的紫色或洋紅色，適用於表現日常生活中少見的夢幻感覺。具體地描寫出光的夢幻之美的是哪一幅畫作呢？

ⓐ 以綠色為主

綠色、藍色或黃色適用於表現明亮、自然的光景，黃色適用於描寫日常生活中較輕鬆的一面，綠色適用於表現野性意象，讓人想起日常生活中常見的自然景色。

其次，藍色也可用於描寫現實。構圖同b圖，使用這類色相就感覺不出夢幻似的氛圍。

這是白晝的自然光線。

▶馬諦斯　紅色畫室　1911年

洋紅色用以表現女性特有的溫柔華麗感，無論採用暗沈色調或淡雅色調都充滿著女性特質。

洋紅色覆蓋住整個畫面

傍晚時分的光線，慢慢地轉變成洋紅色的光景，實在是夢幻到了極點。有別於日常生活，洋紅色是一種適合用於表現遠離現實世界的幻想世界的顏色。

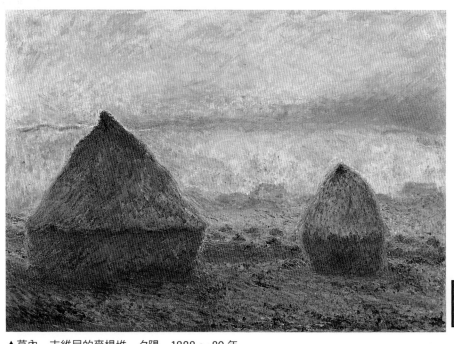

▲莫內　吉維尼的麥桿堆　夕陽　1888～89 年

法國人通常將曬乾的稻草堆成屋頂形狀的稻草堆，將麥桿堆成圓錐型屋頂的麥桿堆。圓錐型屋頂象徵著從早春時節起開始栽培的麥子大豐收的景象。莫內一面畫著麥桿堆，一面描寫出法國豐收的景象。

稻草堆　麥桿＝財富

Hint of Color scheme

洋紅色用於表現女性的溫婉特質

洋紅色很容易被誤認為紅色，事實上，兩者是全然不同的顏色。紅色為暖色系代表色，洋紅色為介於暖色和寒色之間的冷色系。

洋紅

○ 適合的意象	× 不適合的意象
華美、夢幻 優雅、充滿女性特質	勞動、日常 堅實、野性

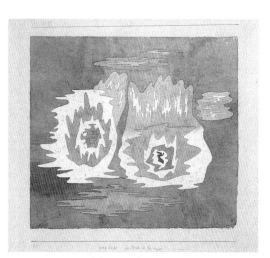

▲克利　雙生子的場所　1929 年
以淡淡的紅色表現年輕女性

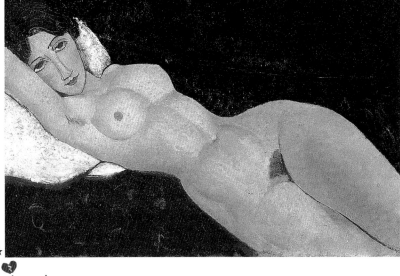

紅色

色相的效果②

表現健康活力和開放感

a

紫色的肌膚是病態的肌膚。

紅 色是所有顏色中最強而有力且充滿活力的顏色，是最具代表性的暖色系顏色。適用於表現「青春洋溢、熱血澎湃」，以鮮豔的紅色表現健康且充滿活力的意象，省略掉紅色就表現不出健康的感覺。

看起來顯得很健康且活力充沛的是哪一幅畫作呢？

莫迪里亞尼畫的女性表情大多為低垂著眼皮，儘量表現出溫柔婉約的氣韻。不過，身體的線條卻非常大膽且充滿感官刺激，甚至因而被迫終止個展。a圖以紫色或洋紅色為主，b圖以紅色為中心，哪一幅作品看起來顯得健康且活力充沛呢？

a 以洋紅色或紫色為中心

洋紅色或紫色適用於表現優雅美感，這是和健康活力距離非常遙遠的顏色，常用於表現消極的、不健康的意象。洋紅色或紅都稱之為同顏色，因此，很容易被混淆為同顏色，事實上，洋紅色和紅色意象天差地別。彩虹的顏色為紅、橙、黃、綠、藍、靛、紫，人們的眼睛感覺得到的光的三原色就是紅色。不過，洋紅色為表現洋紅色之前的最終顏色。色相環中洋紅色與紅色非常接近，同時也是距離最遙遠的顏色。洋紅色或紫色無法描寫出健康意象。

莫迪里亞尼描寫的裸婦表情都非常的慵懶、憂鬱。不過，身體上的描寫都非常豐滿迷人，色彩也非常健康、開放，總是讓身體和臉部表情形成強烈的對比，那份不協調感反而讓人覺得充滿著神祕感。臉部表情描繪得天真無邪，乳房、腹部或腰部卻以份量十足且細緻的筆觸畫出，並透過陰部之描寫來強調性感，將當時的巴黎人引入一場大騷動中。

▲維茨　神奇的捕魚郎　1444 年
紅色充滿著活力

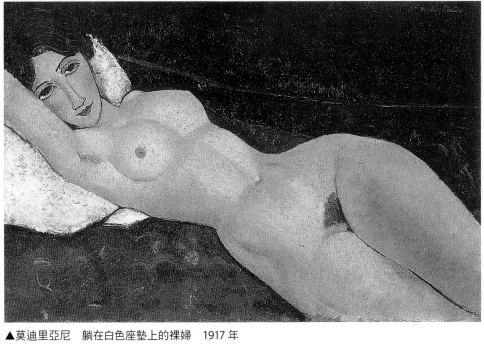

▲莫迪里亞尼　躺在白色座墊上的裸婦　1917 年

b 以紅色為主

紅色到橘色之間的色相，充滿著活力、生氣、積極的意象，即使表情上描寫得很優雅、內斂，透過色彩運用還是能表現出積極、健康的感覺。

莫迪里亞尼偶而會去見見晚年的雷諾瓦。出門前，莫迪里亞尼總是信誓旦旦地說不喝酒，兩人一談到畫作就馬上將自己說過的話拋到九霄雲外。當雷諾瓦提到莫迪里亞尼晚年作品之一的裸婦畫像時，對方竟然問道「你想看我的裸婦嗎？」然後就開始述說起當時自己的內心裡是充滿著多大的熱情才畫出那麼完美的臀部。聽了好一陣子後，已經三十五六歲的莫迪里亞尼竟然拋下一句「我不喜歡臀部」，然後打開房門離去。聽到這句話，雷諾瓦只是聳了聳肩。看到莫迪里亞尼的態度，雷諾瓦好像什麼事情都沒發生過，後來還為了幫助莫迪里亞尼而賣掉一幅畫。

紅潤的肌膚是健康的肌膚。

Hint of Color scheme

紅色為健康的顏色，用以表示朝氣蓬勃、充沛的活力

紅色用於表示朝氣蓬勃、充沛的活力。加上白色後就會呈現出柔美的膚色，散發著健康活力。

○ 適合的意象	× 不適合的意象
活力、朝氣 積極、開放	幻想、優雅 冷靜、冰冷

莫迪里亞尼年表

1884	生於義大利的利佛諾的猶太人家庭
01	得肺結核，在義大利很多地方養病
03	進入威尼斯國立美術學校就讀
06	前往巴黎，住進蒙馬特
09	前往蒙帕那斯
17	「躺在白色座墊上的裸婦」初次個展，因裸婦畫過於猥褻而停止展出
20	因結核性腦膜炎死於巴黎
1920	

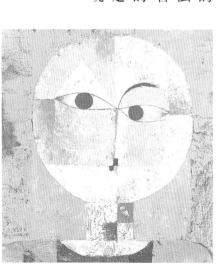

黃色

輕鬆愉快氛圍
表現日常生活中的

黃 色是最輕的顏色，適用於表示輕鬆爽朗的氛圍。無論多麼灰暗的畫面，一加上黃色，開放感立即呈現出來。相反地，完全不使用黃色的話，無論畫面上處理得多麼亮麗，都無法表現出輕鬆愉快的開放感。

充滿著開放氣氛且完全沒有陰影的愉快氣氛的是哪一幅畫作呢？

一八八八年梵谷終於舉家搬到新天地亞爾。背對著法國南部的豔陽，學習心目中最尊敬的米勒（Jean Francois Millet）知名作品，完成「播種者」畫作。作品中隨處可見充滿著無限希望的開放感。

a圖以綠色為主，未使用黃色，b圖以黃色為主。畫面上充滿著開放感的是哪一幅畫作呢？

a 畫面上沒有黃色

未使用表現開放感的黃色，因此，畫面上呈現出單調、冰冷的印象。

綠色或藍色添加白色，加入明亮的色彩，確實提昇了亮度，還是無法像使用黃色一樣，徹底地營造出看起來非常亮眼舒暢的氣氛。純色的黃色兼具高彩度與高明度效果，是一種特別到其他色相完全無法表現出來的顏色。

> 畫面上沒有黃色，因而顯得單調寂寥。

此構圖是尊敬米勒而畫的播種畫面。後來，甫拉曼克也引用了此構圖。

▲克利 塞內西奧 1922年
黃色用於表現爽朗開放氣氛

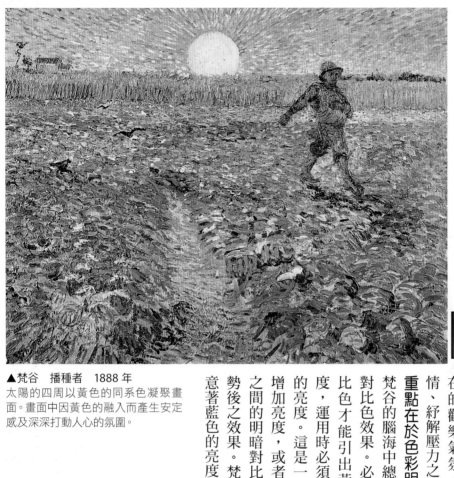

▲梵谷　播種者　1888 年
太陽的四周以黃色的同系色凝聚畫面。畫面中因黃色的融入而產生安定感及深深打動人心的氛圍。

眼底浮現梵谷忘我地待在亞爾時的情景。

b

b 以紅色為中心的畫作

梵谷非常尊敬米勒。梵谷非常欣賞米勒的「播種者」畫作，也全神貫注於自己的「播種者」。寫給弟弟西奧的書信中表示過，身歷其境後對於農地之美感動不已，自己必須完成米勒留下來的工作。表示過「自己必須好好地運用色彩，將『播種者』這幅偉大的畫作發揚光大。」

充滿輕鬆愉快氣氛及開放感，太陽的黃色中沒有夾雜任何雜質，因此，適用於表現自由自在的歡樂氣氛，具備放鬆心情、紓解壓力之效果。

重點在於色彩明亮的藍色

梵谷的腦海中總是不斷思考著對比色效果。必須運用藍色對比色才能引出黃色的鮮豔程度，運用時必須設法加強藍色的亮度。這是一種加上白色以增加亮度，或者，降低和黃色之間的明暗對比以緩和對立態勢後之效果。梵谷時時刻刻留意著藍色的亮度。

Hint of Color scheme

黃色適用於描寫無限的活潑歡樂氣氛

黃色是所有顏色中最為明亮的顏色，因此，最適合於創作鮮豔且明亮的色面時採用。紅色或藍色添加白色也可調出明亮的色彩，但無法表現出活力。

〇 適合的意象	✕ 不適合的意象
暢快、輕鬆 日常、開朗	優雅、冷靜 堅強、踏實

表現野性的能量和自然氛圍

綠色是一種份量十足，適合用於表現野性威力的顏色。不過，希望表現出華麗優雅氣韻時很可能會碰到瓶頸，出現此情形時，最好使用接近藍色的綠色或添加白色以調出更柔和的綠色。

讓人感覺到畫面上充滿著強而有力的大自然力量的是哪一幅畫作呢？

塞尚（Paul Cezanne）回故鄉艾克斯設置了畫室，從各個角度畫聖維克多山，完成了非常獨特的風景畫。從描繪松樹的嚴謹筆觸中即可感受到塞尚的堅強意志。a圖以藍色為主，b圖以綠色為中心。最能表現出野性勁道的是哪一幅畫作呢？

a 以藍色為主體的畫作

藍色適用於表現冷靜、堅實、豐富的情感，無法像b圖般發揮強勁的野性勁道。即使採用相同的主題、相同的構圖、相同的筆觸，以冷靜的藍色作畫時，無法表現出以綠色作畫時的那種讓人透不過氣來似的生命力。

感覺像陷入深不可測的森林之中。

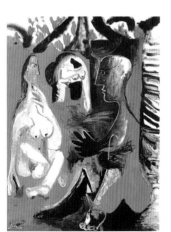

加上白色以緩和綠色
綠色配上冷色系的白色後，頓時蛻變出穩靜平和的野性之美。

綠色暗示著自然活力
▲維卡德　農家的中庭　普勒杜
1892 年左右

◀畢卡索　臨摹的「草地上的午餐」
1961 年

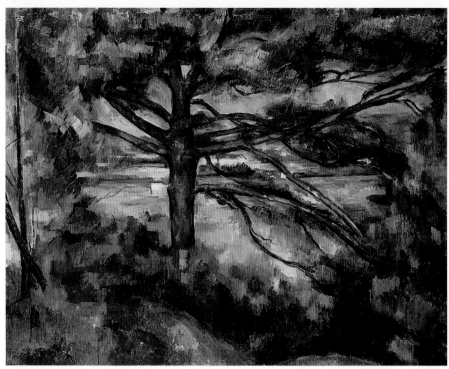

▲塞尚　巨大的松樹與紅土　1885〜87 年

b 以綠色為主的畫作

充滿強而有力的野性生命力。強勁的筆觸和暗示野性的綠色最為搭調，為觀畫者注入強勁的活力。樹幹或大地的紅色將綠色襯托得更鮮明。

風格獨特的塞尚去世四年前寫過一封內容為「我在工作上追求成功，我實在瞧不起莫內、雷諾瓦以外，想靠工作成功的當代畫家。」的信。

生命力和會 增長的野性活力

黃色加上藍色即可調出綠色。不過，黃色開朗，綠色冷靜，兩種意象迥然不同，表現出野性活力。這裡所謂的「野性」係指其中隱藏著冷靜的活力。

綠

○ 適合的意象	× 不適合的意象
野性、自然的 粗鄙的	優雅、華麗、開朗 開放

以紅色為對比色以襯托綠色
以簡潔的直線表現遠景中的小小建築物，和以自然筆觸畫出來的樹木形成對比。塞尚以強勁筆觸盡情揮灑時，竟然連這麼細微的部分都注意到了。

表現勞動者的踏實與理性

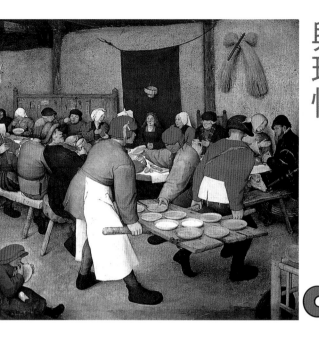

藍 色適用於表現沉著冷靜和不會徒勞無功的穩健踏實等意象。適合表現內向的、深沈寧靜的思想，不適合用於表現爆發似的強烈對比意象或輕鬆愉快的開放感。

比較能描寫出男性勞動者服色氛圍的是哪一幅畫作呢？

老布勒哲爾（Pieter Brueghel）以非常細膩的手法描寫出窮困的鄉民舉辦婚宴的情景。畫面上因聚集著大批前來恭賀婚禮的客人而顯得非常熱鬧。前方的兩位年輕男子正在擺放當地人素稱「Vurai」的派餅，這是喜宴中的主菜。a 圖中的麵包師父身穿紫色衣服，b 圖穿藍色衣服。哪一套衣服的顏色比較能表現出「勞動者」的氛圍呢？

ⓐ 男性勞動者穿著紫色上衣

紫色代表高貴或優雅，是非常適合結婚典禮採用的顏色。不過，用於描寫勞動者的衣服就顯得很不搭調，因此，並不適合採用。

老布勒哲爾並未依常理以華麗的色彩描寫這個隆重的農家婚禮，而是以非常冷靜與正確的手法描寫出婚禮的實際情形，因此，原本為婚禮中主角的新娘成為背景的一部分，勞動者反而成為畫面上的主角。這麼寫實逼真的表現方式深深打動著我們的心房。

婚宴中的主角新娘子坐在吊掛在寬敞的庫房正中央，佈置成主要賓客席的布幕前，身上穿著有綠色衣領裝飾的衣裳，新郎鑑於當地風俗並未列席。婚禮中的主要菜色為當地人俗稱「Vurai」的派餅，將好像加入梨子的黃色料理和加入牛奶的白色派餅分送到賓客面前，顯然是孩子們最喜歡的食物，畫面最前方畫著伸出手指沾上食物後舔著吃的孩童，連身穿紅色衣服的樂師們演奏的時間都估算到。

穿著華麗紫色衣裳的新娘更搶眼，準備餐點的人成了畫面中的主角。

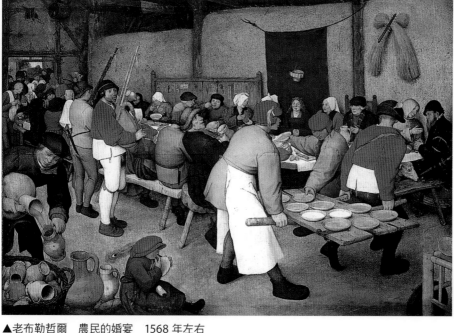

▲老布勒哲爾　農民的婚宴　1568 年左右

藍色的不協調感就是此作品的最大特徵，明明是舉辦婚禮的場面，新娘子卻畫得又遠又小，身穿藍色衣裳的麵包師父反而成為主角。老布勒哲爾並未直接地描寫出華麗感，顯然和男性勞動者懷著相同的心情。

藍色常用於表現手腳俐落的工作意象。

b 男性勞動者穿著藍色上衣

滿著踏實勞動者的意象，因為和賓客立場有別於賓客或左側樂師身上的紅色衣服，藍色充

不同而顯得特別醒目，充滿著勤勞工作氣氛，讓人覺得上菜後他們就會馬上回到廚房裡去。

當時，老布勒哲爾的作品並不是很受歡迎，只完成四十五件作品。不過，後來因為部分愛好者的收藏而挹注了經濟。老布勒哲爾去世後，從美術愛好者哈布斯堡家族的魯道夫二世之收藏看來，必定有不少人因老布勒哲爾那細膩且充滿故事性的作品而著迷。

以藍色表現出誠實的人格特質

▲梵谷　手拿毛地黃的嘉舍醫師肖像　1890 年

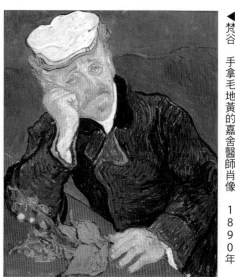

Hint of Color scheme

以藍色描寫出知性且認真工作者之氛圍

藍色為三原色（紅、藍、黃）之一的基本色。利用以寒色為主的顏色表現出寧靜氣氛。

寒色 藍色

○ 適合的意象	✕ 不適合的意象
理性、冷靜、誠實 堅實、實用	活力、喜悅 輕鬆、開放

老布勒哲爾年表

1526 左右	出生地不詳
26	加入安特衛普畫家公會
51	在義大利習畫
52	替國際版畫商的店製作畫（－54／55）
54	跟布魯塞爾的老師的女兒結婚
59	「荷蘭的諺語」出生
63	長子彼得出生
64	經由富商要求畫了「雪中獵人」在內的季節畫作
65	次子揚出生
68	左右「農民婚禮」
68	
69	死於布魯塞爾
1569	

表現高貴典雅、神祕感 a

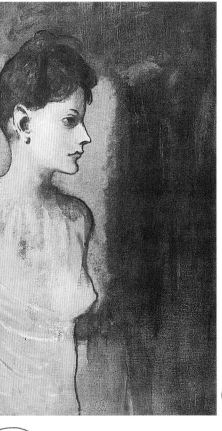

紫 色是日本平安時代的貴族們最憧憬的顏色。其次，埃及豔后造訪羅馬帝國時，也將船帆染成貝紫色。紫色是一種常用於表現遠離日常生活的優雅、高貴色澤。

畫面上顯得非常神祕、優雅的是哪一幅畫作呢？年方二十四，青春洋溢，將馬戲團的成員們畫得很憂鬱的「青澀時代」剛剛結束，畢卡索（Picasso）已經開始找尋新方向。a圖為橘色的類似色型，b圖中的紫色發揮了作用。強烈地表現出神祕、憂鬱等氛圍的是哪一幅畫作呢？

a 只使用橘色系的畫作

因採用色相近似的類似色而表現出沉穩氣氛。臉部浮現纖細且不可思議的神情，但因色相以橘色為主而表現出健康或日常的歡樂氣氛。即使是在橘色之中，明亮的色調依然適用於表現率真且表裡如一的健康感覺，因此，畫面上不會呈現出神祕感。

總覺得有點模糊不清。

橘紅色表現出沉穩且日常氣息。

優雅且充滿都會氛圍的花

紫色常用於表現優雅或都會的華麗感，色調中所含灰色和紫色結為一體，將整個畫面襯托得更清新高雅。

▲瑪麗·羅蘭珊 花 1922年

紫色和描寫人物的橘色形成強烈對比，強化了人物的緊張感。紫色為日常生活中難得一見的特別色，暗示著高貴或神祕感。以紫色為背景時，畫面上就會因為紫色和橘色形成強烈對比而顯得更為華麗。從畫面上即可清楚看出從 a 圖似的日常沉穩轉變成內含神祕感的表情。

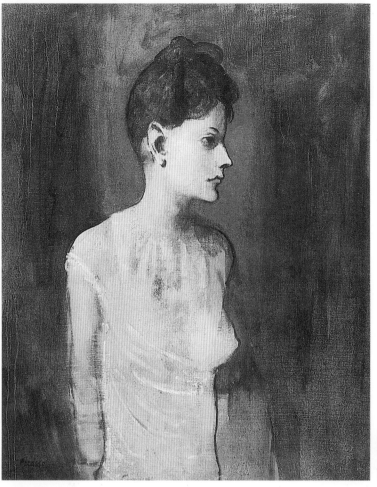

▲畢卡索　身穿無袖寬鬆內衣的少女　1905 年左右

Hint of Color scheme

紫色表示高貴、夢幻、神祕

接近藍色的顏色卻完全感覺不出藍色的堅實感，同時也是和日常的開放感全然無緣的夢幻色彩。

○ 適合的意象	× 不適合的意象
優雅、高貴 高雅、神祕、夢幻	日常、自然 堅實、活潑

住在蒙馬特時期的畢卡索經濟非常拮据，曾經搶下野貓叼回來的香腸而吃得津津有味。

瑪麗・羅蘭珊曾經以蒙馬特的「洗衣船」為舞台，和詩人、畫家或女性傳出轟轟烈烈情史。在當地認識布拉克及畢卡索等人之後，受到立體派影響甚深，但並未成為立體派畫家，持續地畫出充滿女性溫柔典雅特質的畫作。曾經因從事芭蕾舞台裝置設計或肖像畫家而轟動一時。連可可・香奈兒都想請她畫肖像，後來以「畫得不像，必須修改」為由退回畫作，卻遭瑪麗・羅蘭珊拒絕。

畢卡索年表

年	事項
1881	生於西班牙馬拉加
97	進入馬德里美術學校就讀
00	去巴黎
01	藍色時期（—04）
04	住在蒙馬特的「洗衣船」
05	玫瑰時期（—06）
07	「亞維農的少女們」
10	立體派時期（—16）
18	新古典主義時期
37	「格爾尼卡」、「哭泣的女人」
1973	死於法國莫琴

白色　潔淨 無拘無束

率直 爽朗　明色

淡濁色　優美奢華 都會的

強而有力 開放的

濁色　　純色

拘謹、穩靜 閉鎖的

暗色　威嚴 抑制

黑色　神祕 閉塞的

色調的訊息傳達力是一種決定性的傳達力。瑪麗・羅蘭珊畫的ｂ圖中，人物像的色調一旦改變，獨特的都會纖細感就會消失無蹤，呈現出迥然不同的意象。用錯色調就無法表達出作者想要傳達的訊息，無法讓人產生共感。

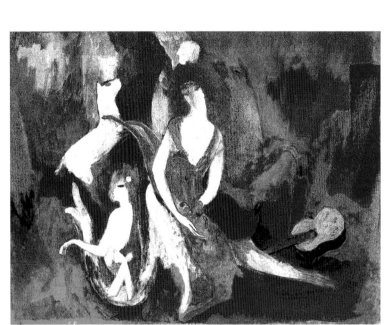

★

以鮮豔的色調為主

此色調適用於表現活潑的力度，描寫出來的意境正好和優雅背道而馳，因此，無論下多大功夫都無法表現出優雅氣質。

具體描寫出充滿都會優雅華麗氛圍的是哪一幅畫作呢？

羅蘭珊留下無數散發著女性特質，充滿都會氛圍且華麗無比的作品，此意象完全取決於色調效果。唯有羅蘭珊擅長使用的淡淡的濁色調才能詮釋出該意境。

先以純色為基準，再考慮添加多少白色和黑色才能形成該色調。純色添加白色就能調配出「明亮的色調」，繼續添加就能調出「淡雅的色調」，調出非常接近白色的特性。反之，添加黑色就會調出「暗沈的色調」，添加灰色就會調出「混濁的色調」。各種色調表現的氣氛如右圖，具絕對性效果。

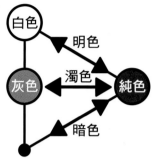

白色　明色
灰色　濁色　純色
暗色

▲瑪麗·羅蘭珊　雌鹿　1923 年

「和愛人在一起的時候，未曾盡情地享受過肉體上的歡樂氣氛。」羅蘭珊曾經赤裸裸地說過這句話。此時的因應方法是朝著對方問上一句「妳一直玩著對方衣襟上的扣子嗎？」

以淡淡的濁色為中心

淡色表示優雅，濁色表示拘謹，將兩種特性融合在一起就能表現出「都會的優雅」意象。

「都會的」係指拘謹或有陰影的優雅。

羅蘭珊年表

1883
83　生於巴黎，為私生女
02　學習瓷器畫
07　出入「洗衣船」
14　和詩人阿波里奈爾交往　和德國男爵結婚（—22）
23　設計俄羅斯芭蕾舞團「雌鹿」
25　「香奈兒小姐的肖像」　後來的戀人蘇珊奈成了女僕
56　死於巴黎
1956

純色

表現積極且強勁的開放感

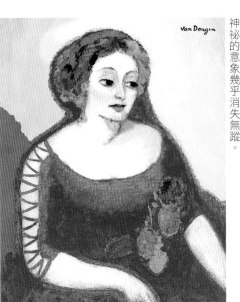

Van Dongen

a

a 以淡濁色為中心

淡色調適用於表現優雅，濁色調常用於描寫沉穩奢華，兩者相加即可表現出沉穩的優雅。畫面上因太沉穩且缺乏鮮亮色彩而充滿著穩重成熟的印象。色調越淡、越濁，距離活力或積極性就越來越遠，變得越消極、越冷漠。描寫類似此人像身上的健康意象時，不適合採用淡濁色，或採用優雅、柔和的色調。

弱不禁風，了無生氣。

純 色適用於表現強而有力、充滿著活力，因此，畫面上表現出直截了當、完全沒有陰影、明快無比的開放感。不過，採用時很容易因為活力過於充足而失之優雅，因此，必須設法調整顏色或色調。

看起來顯得活力充沛的是哪一幅畫作呢？

凡東榮（Kees Van Dongen）生於荷蘭鹿特丹近郊的一個小村落，十二歲就成為製作啤酒的見習生。二十歲前往巴黎旅行，深深地被巴黎所吸引，很快地成為巴黎社交界非常受歡迎的人物。這是三十歲的野獸派時期完成的畫作，是一幅表現得非常強而有力且生動活潑的作品。a 圖採用了淡濁色色調，b 圖為純色色調，哪一幅畫作比較能表現出活力呢？

明色的色調
因採用明亮的色調而沒有畫出濁的感覺。因此，表現出爽快、率真的印象。黑色也變明亮了，轉變成沉穩的灰色，神祕的意象幾乎消失無蹤。

Van Dongen

充滿著活力且顯得非常積極，最適合用於描寫豐滿且雍容華貴的人物。澎湃活力中的「陰影」是配上黑色的效果，充滿著神祕感。

充滿著活力。

這張畫作的姿勢和凡東榮的其他作品大不相同，擺出的是肖像畫樣本似的優雅姿勢。搬到巴黎後喜好也跟著改變了。

▲凡東榮　Agathe Wegerif-Gravestein 肖像　1909 年左右

Hint of Color scheme

精力充沛，活力十足、生動活潑

純色不含白色或黑色，是最精純的顏色，完全沒有任何摻混，非常直接地表現出活力旺盛的意象。

○ 適合的意象	× 不適合的意象
積極的、強而有力的、開放的、坦率的	拘謹的、穩靜平和、溫柔優雅、高貴的

純色常用於表現表裡如一、直接了當的力度

▲林堡兄弟　《貝里伯爵的最美時禱書》5 月　1413～16 年

▲馬諦斯　臉上有綠線條的女人：馬諦斯夫人肖像　1905 年

凡東榮年表

1877

77 生於荷蘭鹿特丹近郊的台夫荷芬

94 就讀鹿特丹的裝飾美術學校

97 前往巴黎

05 加入野獸派

06 移居「洗衣船」和畢卡索交流

07 「印度風的舞者」

08 加入橋社

13 巴黎社交界的寵兒

20 成為超人氣肖像畫家

68 死於摩納哥蒙第卡羅

1968

表現坦率且明亮優雅氛圍 a

★

a 中央的女性採用暗色的色調

畫中焦點的女性服裝色彩為素雅的暗色調，和四周的風景結為一體。這種素雅的暗色色調適用於表現沉穩的氣息，採用此暗色色調後，明亮、華麗感頓時消失，變成一幅索然無味的畫作，成為一幅只把少許面

積處理成暗色色調，既不華麗也缺乏躍動感的畫作。暗色色調不適合用於描寫充滿歡樂氣氛的鞦韆遊戲，感覺非常奇怪，不知道作畫者到底想傳達什麼樣的訊息。福拉哥納爾非常了解明色效果。

純色加上白色就成了明色。可摻混的顏色只有純色和白色，不含表現神祕感的黑色或表示拘謹的灰色，因此，呈現出表裡如一、恰到好處的明亮感。

沒有陰影，表現得非常率真、明亮的是哪一幅畫作呢？

福拉哥納爾（Jean-Honore Fragonard）描寫的鞦韆遊戲，代表著充滿享樂氣氛的洛可可時代。將盛裝打扮，乘坐在畫面正中央的鞦韆上的女人，描寫得天真無邪、無拘無束，表現出「即時享樂」的輕薄感。a圖中的女性採用了表現端莊拘謹的濁色色調，b圖為適合表現天真浪漫的明色色調。

單調乏味。
引不起一窺裙下風光的興趣。

某位男爵讓情人乘坐在鞦韆上，由祭司搖著鞦韆，男爵自己則站在可以看見女子足部的位置，請畫家畫下當時的情景。福拉哥納爾依照對方的要求，完成了充滿性愛氣氛的畫作。和搖著鞦韆的男子臉上的困惑表情相對照，畫面左側的愛神邱比特，把手指擺在嘴唇上，好像叫人幫忙保守秘密似地，另一手已經伸向愛神的箭。

手法名人

以明亮的色調表現出毫不拘束的率真、開朗氣息，反而讓人產生一種非常奇妙，令人提心吊膽的不協調感，因而成為此畫作的重大特徵。

率真開朗！
但總覺得有種祕不可宣的感覺。

以裙子上的亮眼紅色表現出天真無邪的感覺，和窺視裙下風光的男爵形成不協調感，產生一種不可思議的感覺。另一方面，描繪背景的暗色為暗示祕密的陰影。

此作品被視為充滿輕薄意象的代表作，事

▲福拉哥納爾　鞦韆　1767年左右

Hint of Color scheme

表裡如一，率真明亮

純色加入白色就會形成明亮的色調。不過，因為過於缺乏拘泥感而成為繪畫作品中的少數派。

○ 適合的意象	× 不適合的意象
率真樸實、溫柔 清新舒爽、毫無陰影	強而有力、積極的 拘束的、強烈的

實上，此暗沈色調中隱藏著非常重要的處理手法。利用充滿不協調感的暗色，成功地表現出「祕密花園」的性愛氛圍。

▲馬格利特　夏日階梯　1938年
明色用於表現清新舒爽感覺
神奇的光景與率真的明色形成對比的意象，反而突顯出不可思議的感覺。不協調感醞釀出繪畫中的玄機。

福拉哥納爾年表

1732	
32	生於法國格拉斯
48	隨布雪學畫
52	榮獲羅馬獎
56	留學義大利（—61）
65	目睹文藝復興時代巨匠風采而不屈不撓地學畫
67	得到沙龍的贊許 成為協會的準會員
89	年間貴族訂購「鞦韆」
93	法國革命爆發（—99）
05	羅浮宮內設有專屬居室
06	被逐出羅浮宮
1806	死於巴黎

表現素雅拘泥與神祕感

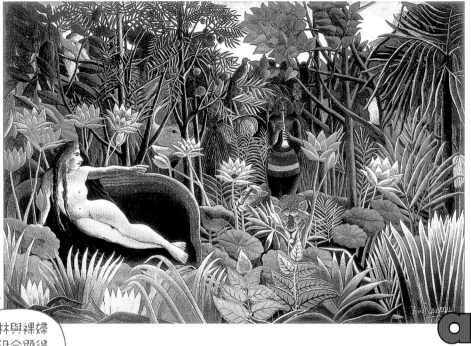

★
森林與裸婦的組合顯得很不自然。

純 色加上灰色就會變成濁色，開放感消失，顯現閉塞，充滿穩靜和素雅拘泥感。濁色結合模糊的構圖，會表現出「穩靜」氛圍，結合意志強勁的構圖就會呈現出「素雅拘泥」氣息。

畫面上充滿著穩靜平和氛圍的是哪一幅畫作呢？

盧梭（Henri Rousseau）畫出原始的自然界，畫出夢幻卻令人感到懷念、寧靜的世界。a圖中為適用於表現活力的純色色調，b圖採用了沉穩的濁色色調。畫面上充滿穩靜平和氣氛的是哪一幅畫作呢？

a 鮮豔的色調

此色調適用於表現活力或開放感，不適合用於表現沉穩平和氛圍。純色適用於表現完全沒有陰影或素雅拘泥感的率真活力，是和沉穩背道而馳的色調。這是一幅描寫出完全沒有任何隱藏的全面性開放感，而變成觀光地區伴手禮似的廉價畫作。純色或明色中不含灰色，因而不會出現拘泥或陰影，呈現出開放、明朗的意象。因此，非常適合當做禮物卻缺乏穩靜氣質。

塔瑪拉・德・藍碧嘉（Tamara de Lempicka）生於家境富裕的人家，是一位充滿著自信的女性。完成此作品的一九二九年裝置藝術風潮鼎盛，是機械式汽車或機器設備等暗示著光明未來的時代。描寫自以為走在時代最尖端者時，最適合採用濁色色調。

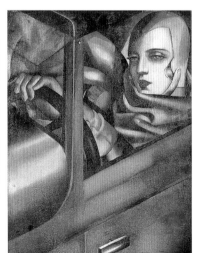

▲藍碧嘉　自畫像　1929 年

▲盧梭　夢　1910 年

b 暗沈的濁色色調

此色調適用於表現拘泥或沉穩平和的意象。採用的是森林與裸婦構成的不太可能出現的構圖，畫面上卻顯得穩靜平和且充滿大自然的氛圍。

此作品為盧梭描寫的異國風中最富盛名的畫作。熱帶風景中擺放著長椅，震驚了當時的人們。「這是一幅夢見自己聽見弄蛇人吹奏的音樂而被吸引到這片森林裡來的情景。」盧梭都是以這段話向別人解說這幅畫作。

擅長以優雅意象描寫女性的藍碧嘉，創作前頁的畫作時採用了僵硬的表情。描寫乘坐在最先進的汽車上，女性的強烈拘泥感。不過，畫中女性的臉上畫

極力地壓低著視線，隱藏心事的強烈拘泥感。不過，畫中女性的臉上畫了漂亮的妝，這種不協調的美感反而充滿著詭譎氣氛。這種表情曾於七〇年代的女性解放運動年代復活且大為流行。

Hint of Color scheme

像藏身處似地充滿穩靜強烈拘泥感

純色加上灰色就成了濁色。加上灰色後，純色特有的開放率真感頓失，轉變成深不可測的穩靜意象。從開放轉變為內向與閉塞，從積極轉變為消極與沉穩。

○ 適合的意象	× 不適合的意象
藏身處、深不可測 深切、孤獨	開放的、輕鬆休閒的 自由的、新鮮的

盧梭年表

1844	生於法國的拉瓦爾市
63	在巴黎擔任入市稅關稅員
71	因竊盜罪遭逮捕
84	得到了臨摹美術館收藏品的許可證
86	參加獨立派展覽
93	辭退了稅員的工作
02	在美術工藝協會當老
07	銀行詐欺事件
08	和畢卡索等人交流
10	「夢」
1910	死於巴黎

表現充滿都會風情的奢華優雅氛圍

淡濁色適用於表現優雅奢華氛圍，以「淡」表現優雅，以「濁」表現奢華，搭配在一起時，適用於表現充滿都會特質的時髦且稍微奢華的意象，表現的是和強烈或熱鬧開放感無緣的高貴優雅意象。

畫面上顯現出非常穩靜平和氣氛的是哪一幅畫作呢？

生於義大利波隆那的莫蘭迪（Giorgio Morandi）成為佳評如潮的畫家後，依然繼續從事小學教師工作，甚至當上校長。a圖使用明朗的明色調，b圖使用沉穩的濁色。足以讓欣賞畫作者感到好像有一股寧靜氛深入自己心中的是哪一幅畫作呢？

a 明亮的色調

此色調適用於表現純真美感，因此，無「拘泥」感。整體意象就像天真得如同表裡一致的孩童似地，相對地，就失去成人般沉穩大方之感。因此，構圖與色調並不搭調。此明色色調無法表現出b圖般穩靜深沈，耐人尋味的氛圍。

純真坦率，但顯得太拘泥。

以淡濁色的色調完成畫作，此色調適用於表現優雅穩靜氛圍。樣式化的女性側影和植物的曲線構成柔美、優雅的畫面，非常適合採用此色調。出生於捷克的慕夏曾經以巴黎或紐約為舞台，締造過輝煌的歷史，促使完成嶄新時代的新藝術樣式後，依然堅持過著樸實、優雅、穩靜的生活，享年七十九，最後落葉歸根故鄉布拉格。

▲慕夏 蔓藤 1901年

眼鏡確實太……

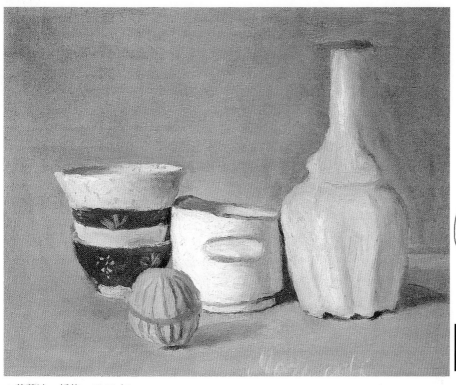

恬靜講究的世界。

▲莫蘭迪　靜物　1945 年

充分運用對比色

採用素雅的色調，因此，色相之變化非常重要。相對於整體上看起來為黃色的底色，以容器上的藍色作為畫面上的重點色彩。

静静地表現出精神層面的深度

Hint of Color scheme

此色調重點為加上灰色。明色通常用於表現表裡如一的坦率意象，加入灰色後，陰影和拘泥感隨之提昇。

○ 適合的意象	× 不適合的意象
都會的、優美的拘泥的	活力、開放的積極的、強而有力的

莫蘭迪年表

1890	生於義大利波隆那
07	就讀波隆那美術學院
12	開始蝕刻作品
14	任職小學老師
19	結識基里訶
26	就任小學校長
30	榮任波隆那美術學院版畫科教授
48	於威尼斯雙年展中榮獲大獎
64	死於波隆那
1964	

b 素雅的明亮色調

這麼明亮素雅的色調，搭配上恬靜的構圖，成功地表現出濃濃的穩靜平和氣氛，表現出有深度的成熟氣韻，深深感動著人心。

如 a 圖般看起非淡雅的明朗色調，無法表現出這麼深沈穩重的意象。

莫蘭迪生於波隆那，少年時代起就嶄露出早熟的才能，卻於十六歲進入父親經營的公司上班。後來畢業於波隆那美術學院，任職波隆那小學長達十五年，於母校從事教學工作長達二十六年。一九三九年，即莫蘭迪四十九歲時，四年一度的羅馬國內美術展中還特別為莫蘭迪設置個人展室。

優美柔弱的色調。

表現非常強勁的意志與壓抑力量

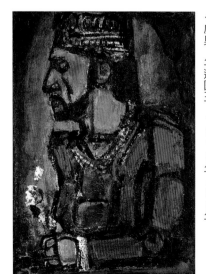

▼盧奧　年邁國王　1916年～36年

暗色為潛藏於內在的強大力量

暗　色適用於表現被壓抑的強烈能量。因為利用黑色覆蓋、隱藏住鮮豔的純色，隱藏在內部的那股強而有力的內向能量就會爆發出來。

充滿著從地底下噴發出閃耀似的熾烈心情的是哪一幅畫作呢？

二〇歲時，德朗（André Derain）和甫拉曼克參觀過梵谷畫展中的強烈色彩後，兩人都感動不已，漸漸地邁向野獸派之路。二十六歲左右和畢卡索、布拉克等「洗衣船」的同伴們交流後，終其一生創作出無數撼動人心的作品。a圖為明色，b圖為暗色。充滿強烈意志的是哪一幅畫作呢？

ⓐ 明亮的色調

此明亮色調適用於表現純真開朗氣韻，表現的是一種和激烈、強而有力無緣的明亮柔弱意象。採用此色調時，不管色相或構圖做出多大的改變，都無法表現出激烈程度。色調效果絕對不容挑戰。此畫面中描寫的主題為寧靜祥和的靜物。因此，即使採用此明色優雅色調，也不會顯得格格不入。不過，b圖中表現出來的強烈壓抑意境，明色的色調絕對表現不出來。

盧奧（Georges Rouault）的外祖父為熱愛馬內等複製版畫的收藏家，在繪畫方面，盧奧深受外祖父之影響。

b 整個畫面都採用暗色

使用暗色讓潛藏於內在的能量看起來閃閃發光。寧靜的構圖和蘊藏力道的暗色色系非常搭調。另一方面，紅色的對比色綠色，將紅色襯托得更為鮮明。暗沈的暗色調或淡淡的濁色色調最需要對比色。

▲德朗　籃子、水瓶和水果靜物畫　1911年

「我只崇尚自由，自由和傳統密不可分。」曾經和野獸派的中心思想立派之推展邁著相同的步調，最後還是投入傳統主義懷抱。

盧奧自十四歲起就在鑲嵌玻璃師父家中當學徒，半工半讀就讀巴黎裝飾美術學校夜間部。十九歲時為了當畫家而離開工作室，就讀國立美術學校。從盧奧代表作「年邁國王」畫作中清晰的黑色輪廓線條，以及鮮豔的紅或藍的色彩運用上，即可清楚地看到鑲嵌玻璃手法之深厚影響。

Hint of Color scheme

緊緊地鎖住激烈情感的凜冽色彩

純色加上黑色後就可以調出圖中的暗沈色調。將純色的強悍和黑色的抑制重疊在一起，以表現出凜冽程度的色彩搭配方式。

○ 適合的意象	× 不適合的意象
激烈、強勁 威嚴、抑制	柔美、清新舒爽 開放的、潔淨明亮

德朗年表

1880	
80	生於巴黎近郊的夏都
95	學習風景畫
00	結識馬諦斯和甫拉曼克於夏都共築畫室
01	感佩梵谷
05	被稱之為「野獸派」
06	「塞納河上的船隻」
16	首次舉辦個展
41	前往德國進行「藝術家旅行」，遭到強烈批判
54	死於法國香布爾西
1954	

表現被隱藏起來的神祕閉鎖空間

以黑色為背景時，立即變成遭封鎖的空間，充滿著神祕感。黑色完全吸收掉光線，呈現出完全不反射的漆黑色澤，因而是一種別於任何顏色且完全封閉、拒絕的顏色。

充滿神祕色彩的是哪一幅畫作呢？

魯東（Odion Reden）長期投入充滿著詩一般神祕感主題的畫作創作中，此作品為頭頂光環的聖母，搭著一艘船行駛過佈滿藍色和紅色雲彩的天空，描寫著幻想中的光景。金色的船頭朝著右側，聖母在光環的環繞下，從黑暗中浮出。a圖背景為白色，b圖背景為黑色，充滿神祕色彩的是哪一幅畫作呢？

黑色適用於表現安居、被守護著的空間

黑色適用於表現閉塞意境，同時也是可以從描寫現實世界的素淨白色中隱身的色彩。搭配上表情柔美的構圖，暗色就會轉變成可以安心居住的藏身處。對於夏卡爾（Marc Chagall）而言，黑色會轉變成夢想的舞台。

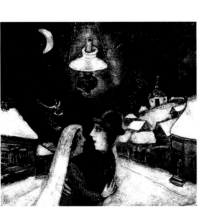

▲夏卡爾　夜　1943 年

白色透明潔淨，無法隱藏任何東西。

所謂的「神祕」必須是對比且開放的顏色。

ⓐ 以白色為背景的畫作

白色適用於表現潔淨透明的開放感。因此，藍色或紅色的色面看起來相當潔淨透明，神祕感消失，只有色面之美令人印象深刻。

從模糊曖昧中衍生出來的情緒或神祕感消失無蹤，唯有呈現在畫面上的色面看起來越來越清晰。紅色或藍色看起來過於潔淨，過於強調色面形狀、協調感、律動感等，導致故事性消失，失去了神祕感。表現情感濃郁的光景時，應儘量降低適用於表現潔淨、透明感的白色。

黑色適用於深深地隱藏的黑夜。四周環繞著黑色的世界是一個罩著夢幻的神祕面紗的閉鎖、私密的世界。心靈因沉浸在安靜、神祕之中而感到寧靜。以剪影方式畫出聖母後融入黑暗中，沒有光環的話，根本不會注意到。這是一個在幻想、神祕感環繞下的情景。沒有黑色就表現不出這種神祕感。

> 黑色為被隱藏
> 的漆黑顏色，
> 充滿神祕、
> 幻想的感覺。

▲魯東　頭頂光環的聖母　1897 年左右

魯東生下兩天就由他人領養，小時候性格孤僻且體弱多病，凡事只能夢想。十二歲時，受擅長音樂的兄長恩斯特之影響，經常會聽到舒曼、蕭邦、貝多芬等音樂家的音樂。

魯東的畫作大多以蠟筆或木炭畫在紙上，蠟筆是一種質地非常細緻且不安定的繪畫材料，因此，據說這幅畫作中的藍色還出現過「蠟筆畫下的紫色會不會因為長期照射陽光而褪色成藍色呢？」的說法。直到一八九○年代，魯東畫作的畫面上才從木炭的「黑」轉變為蠟筆的「色彩」。

黑是一個被封鎖的世界

Hint of Color Scheme

所謂的「日常的色調」是指被隱藏在不同世界裡的顏色，適用於表現完全閉鎖的意象，表示深不可測、神祕無比的力量。

○ 適合的意象	× 不適合的意象
隱藏、完全的閉鎖 神祕的、黑暗中	開放的、明亮的 優雅柔和、積極的

魯東年表

1840	生於法國波爾多，出生後兩天就被寄養在Peyre Lebade 莊園
40	
57	師承植物學家克拉沃
65	師事銅版畫家布雷斯丹
79	完成石版畫集「夢境中」
86	第八回印象派展黑色畫作遭到嚴厲批判
90	左右作品色彩變鮮豔
97	因出售 Peyre Lebade 莊園而和家族傷了感情
1916	死於巴黎

表現清新、明亮且開放的心情

港都的空氣混濁沈悶。

白　色適用於表現開放、沒有陰霾的氛圍，表現不會受任何顏色暈染的清新潔淨感，同時也用於描寫毫無主張的冷淡、冷漠感。白衣天使、潔白、白雲都是在形容清新潔淨感。

描寫出清新、生氣蓬勃的海邊光景的是哪一幅畫作呢？

生於法國港都波爾多的瑪爾凱（Albert Marquet）是一位熱愛海洋，個性開朗的畫家。此作品中的海洋是位於法國南部義大利的港都芒通。芒通是一個豔陽高照，充滿歡樂氣氛的地中海。a圖中的船隻為濁色，b圖中的船隻為白色。具體表現出舒暢心情的是哪一幅畫作呢？

a 船隻或建築物都採用明亮的灰色

灰色通常用於表現穩健與拘束感，並排在旁邊的色面也表現出「拘束感」。天空或海面和b圖一樣，但船隻或建築物色彩混濁時，海面看起來就會覺得混濁。觀看b圖時就會發現，海面為清澈的藍色，天空中萬里無雲，不過，此透明感來自白色的效果。將b圖中的白色部分換成灰色時，清澈的海面或天空顏色依然不變，海面上看起來卻顯得混濁。

▼馬諦斯　頭戴馬德拉斯布帽的女人　1929～30年

馬諦斯將白色置於畫作中央的冒險作法
白色常用於表現潔淨明亮的感覺，相反地，也表示一無所有。白眼、白屋、素人、白旗、白帶都是形容「弱」的用詞。馬諦斯卻將應該是很弱的白色置於畫面中央，構成知名畫作。

白色具備讓相鄰的顏色看起來更潔淨、清晰的神奇力量。海面上晴空萬里，白色建築物或船隻，最適合用於描寫豔陽高照的南國大海意境。

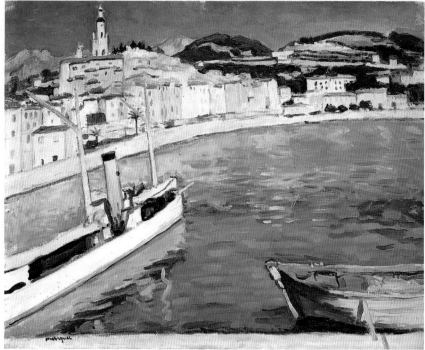

▲瑪爾凱　芒通港　1905 年

晴朗的天空，加上水面上閃閃發光的港都景色。

十六歲時，瑪爾凱在裝飾美術學校和馬諦斯成了莫逆之交，一起學習。白天，瑪爾凱等人在羅浮一起臨摹，傍晚時分就會聚集在學校附近的「普羅克夫」咖啡屋聊天，度過非常快樂的習畫學生生涯。

Hint of Color scheme

完全被公開的透明公開感

可反射任何光線的顏色就叫做白色。白色用於表示沒有色澤的「無」，因此，無論多麼混沌的色面，加上白色後就會呈現出清新潔淨的畫面。

○ 適合的意象	× 不適合的意象
透明、清潔、開放 無主張、冰冷	拘束、威嚴 強而有力、積極的

瑪爾凱年表

年	事蹟
1875	生於法國港灣都市波爾多，父親為鐵路公司職員
75	
90	和母親前往巴黎 於裝飾美術學校結識馬諦斯
97	就讀國立美術學校時的指導老師為摩洛
05	在秋季沙龍被稱為「野獸派」
06	「費康海邊」
09	「芒通港」左右前往各地的港都旅行
47	死於巴黎
1947	

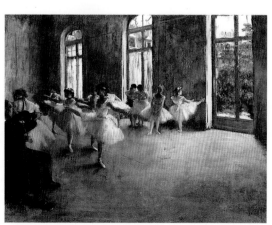

▲竇加　舞蹈　1873 ～ 78 年
白色適用於表現不會被任何顏色暈染的潔淨感

材質都是從根本上決定感情

▲盧奧　郊外的基督　1920 年

盧奧拜一位作風全然不同的摩洛（Gustave Moreau）為師。摩洛去世時，盧奧絕望、悲觀到了極點，由此可見，他是多麼喜歡這位老師。

盧奧在摩洛去世五年後才繼續作畫，並身兼摩洛美術館館長職務，繼續懷念著師尊。

運用厚塗技巧依然處理得很沉穩的盧奧材質。

★

即使採用明亮的色彩，依然覺得沉穩厚重。

很 少人會意識到這點，事實上，材質（material）是非常重要的要素。觀察以下畫作，即使不看色彩或構圖，也知道這是哪位畫家的畫作。畫作默默地傳達著畫家的精神。

讀者們對於「材質」這個名詞或許不是很熟悉，事實上，在我們還沒發現這個名詞之前，就已經清楚地感受到這個用詞了。例如：指甲的硬度、手背的柔軟度、手掌的柔軟度差異等都可說是材質上的差異。假使頭髮出現指甲似的觸感，或手背像手掌那麼柔軟，大家絕對不會有一個沉穩的好心情。即便是手掌，也會因為摸起來到底是非常粗糙僵硬呢，還是非常細嫩綿軟呢？而產生不同的感情，甚至讓人產生心醉神迷的感覺或頓悟出現實的嚴酷。順便一提，一馬當先地為我們檢視危險或快感的，是埋藏在我們皮膚底下的無數條觸覺神經。

66

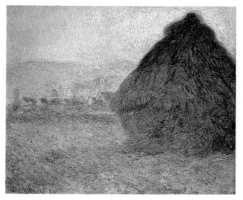

▲莫內　夕陽下的麥桿堆　1890～91年

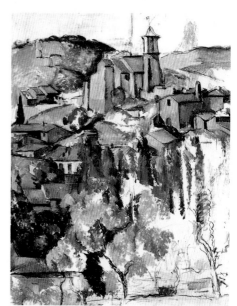

▲甫拉曼克　雷雨天的收穫　1950年

終生不變的材質

為了反應時代趨勢，畫家們總是時時刻刻改變著色調、構圖或主題。

畢卡索或馬諦斯等畫家的青年或老年時期的作品改變幅度大到讓人感覺不出是同一位畫家之作品。不過，材質部分則幾乎終生不變，畫家的心靈深處顯然早已選好材質。

即便是盧奧的厚塗作品，只要是以沉穩的筆觸畫出，就會讓人感觸良深或顯得很沉著穩重。另一方面，從甫拉曼克的強烈筆觸中還可以感受到一股躍動的生命力。

材質為最原始的要素

色彩、形狀、構圖中都有非常明確的體系。不過，目前材質依然覆蓋在神祕面紗底下。材質可大致區分為粗的／細的、光滑的／粗澀的、明亮清晰／暗淡模糊等，不過，並沒有色彩或形狀等綜合性體系。材質相關知識尚待做更深入的探討。

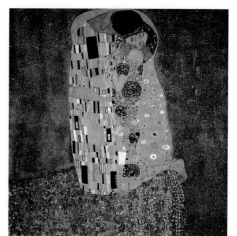

▲塞尚　加登的眺望　1885～86年

▲克林姆　接吻　1907～08年

畫家自行選用最獨特的材質

繪畫方面所謂的材質，通常指呈現在畫面上的筆觸，或從畫布的粗密、顏料的溶油產生的粗糙感或黏度。為了表現出理想中的材質，畫家們也會混入泥沙或利用砂紙將畫面磨光。

順光—自然、健康、開放、日常的

光線和色彩一樣，都會散發出訊息。光線的種類可大致分為三種，來自側前方的最自然的光就做「順光」。配合自己最想表達的意象，選出最適當的光，就會表現出共感。

人的臉孔、靜物或風景必須照射光線。人們不太會意識到光，事實上，光的效果也相當強勁，選擇不當的話，可能處理出迥然不同的意象。

順光為最自然的光。

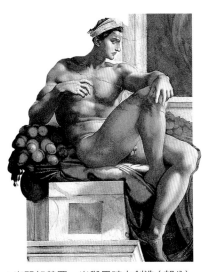

▲林布蘭特　自畫像　1665 年左右

▲米開朗基羅　光與黑暗之創造（部分）
1511 ～ 12 年

光

從斜前方照射過來的光線叫做「順光」，順光是最普遍的自然光。臉部照射順光時就會因為臉部出現一半的光明面，且形成三分之一的陰影而顯現出立體感。臉色非常清楚，看起來協調自然，呈現出逼真且健康的意象。

以自然體畫出自己的畫像

林布蘭特（Rembrandt Harmensz van Rhijn）生於一六〇六年，生在曾經為荷蘭第二大都市的萊登，在經濟相當富裕的磨坊製粉業者家庭成長，排行第九，自小天資聰穎，七歲時就讀當地的拉丁學校，十四歲即就讀萊登大學，後來發現自己適合走藝術之路而立志當個畫家。此自畫像為已過壯年卻依然容光煥發，卻因為長年的浪費習性，導致經濟越來越拮据的林布蘭特晚年作品。不過，反而更能表現出林布蘭特之深度。無論身上的衣物或背景都沒有特別經過裝飾，以自然體將畫面描寫得非常清新，照射在臉上的光線也非常和煦沉穩。

68

光從正面照射時就不會在任何部位形成陰影，不會包覆隱藏住任何部位，可一目瞭然地看清楚整體狀況。拍攝汽車駕照或護照等文件上的照片時就是採用全光。因為完全不會形成陰影，所以，影像清晰且具說服力、合理性。相反地，處理出來的影像缺乏情感，因此，畫壇中只有少數人會採用這種光。

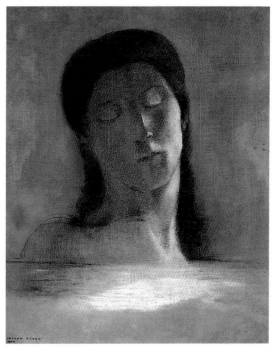

▲安格爾 貢斯夫人 1852 年

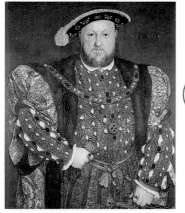

▲霍爾班（子） 亨利八世 1540 年

拍證件照片使用全光。

從背後照射過來的光叫做「逆光」。因為「逆」而有別於日常生活中所見，適用於表現神祕或幻想。「陰影」支配著整體，削弱了表情。因此，表現在臉上的主張弱化，呈現出優柔或厭倦沈鬱的意象。相對地，力道和開放感越來越強勁。

▲魯東 閉著眼睛 1890 年

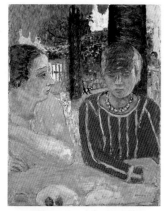

▲波那爾 雷努那丹森和穿紅毛衣的瑪爾多 1928 年

逆光充滿戲劇效果。

光 照射在物體上就會形成陰影，強調出立體感，強調該陰影，該陰影就成了主角。陰影和黑色一樣，隱含閉鎖之意，通常用於表現隱藏內在的思想或神祕感。

少女的雙手和雙腳都緊緊地靠在一起，背後畫了非常大的陰影。這是畫出異常受歡迎的名作「吶喊」的孟克（Edvard Munch）創作且命名為「青春期」的作品。孟克因姊妹們罹患結核病或精神病，本人也自幼受病痛折磨而痛苦度日。這幅畫據說是思念自己最喜歡的已故姊姊時有感而發之作。

孟克在父子家庭長大，三十多歲時創作「青春期」，因大口大口地吞雲吐霧和飲酒無度，經常與他人發生口角或訴諸暴力，在當地並未得到好評。在家時也時而喝得爛醉如泥，時而顯得鬱鬱寡歡，過著常人看來簡直是瘋子的生活。後來，在父親苦

陰影＝
濃厚的
不安情緒。

口婆心勸解下，動手創作出「青春期」畫作。這幅畫作展出時我一定會前往展覽會，孟克的父親說這句話時說不定只是想要表示一下身為人父者疼愛孩子之心吧！聽到這句話時，孟克感到驚訝不已，為了不讓父親感到丟臉，竟然拿床單罩住巨大的畫布，深怕父親看到這幅畫作。

「影」適用於表現深藏在內心底的不安情緒

強調陰影就會表現出不安的祕密感。另一方面，讓看起來幸福快樂的家人們置身於黑暗中，就會形成一個內向、閉塞且不容外界入侵，非常祥和寧靜的空間。

▲孟克　青春期　1894〜95年

黑暗用於暗示事件的殘酷慘烈
▼哥雅　1808年5月3日：在庇護親王山上的屠殺　1814年

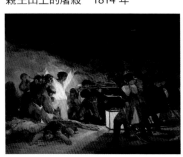

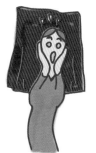

黑暗是一個可使心靈平靜的安全場所

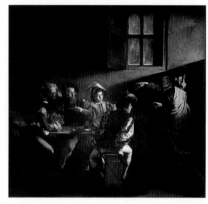

▲梵谷　吃馬鈴薯的人 1885 年

▲卡拉瓦喬　聖馬太蒙召 1598～1601 年

漆黑適用於表現「內向」、「閉鎖」氛圍。連結家人或孩子的肖像，就成了遭到外界封鎖，唯有夥伴才能安住的地方，表現出深刻動人、祥和溫馨的空間。

和年幼的基督共度的恬靜時光？

▲拉‧突爾　木匠聖約瑟　1640 年左右

基督的養父約瑟是一位木匠。

這幅畫描寫的是年幼的基督手上拿著蠟燭，父子倆在燭光的照射下，置身於黑暗中，以寂靜滌淨心靈的情景。不過，聖約瑟正在鑿孔的樑柱暗示著釘上基督的十字架。畫家有時候會在畫中佈下一個令人意想不到，非常殘酷的玄機。

畫家運用明和暗孕育出故事來。

不解風情的梵谷創作充滿華麗氛圍的舞廳，當然不可能描寫得很自然

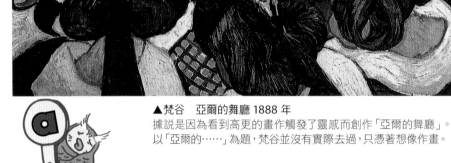

▲梵谷　亞爾的舞廳 1888 年
據說是因為看到高更的畫作觸發了靈感而創作「亞爾的舞廳」。
以「亞爾的……」為題，梵谷並沒有實際去過，只憑著想像作畫。

梵谷憑想像畫出來的舞廳景象。

這是梵谷創作的舞廳光景，不知道為什麼，總讓人有異於尋常的感覺，因為，畫面上看不出梵谷特有的明亮感。從這幅失敗作品上即可清楚地感受到「共感」之重要性。

總是懷著無比的熱情鼓舞著我們

梵谷的畫作中總是充滿著活力與積極的態度。梵谷擅長於鮮明的色彩運用技巧，經常激勵著盧奧、甫拉曼克、德朗等年輕一輩的畫家。即便是遭逢割耳事件後的自畫像中，依然充滿著積極樂觀的氛圍，從梵谷在最後住進的醫院裡創作的作品中，依然可以感受到一種言語無法盡情表達的生命力。

畫家都沒有產生共感的畫面，觀畫者當然也不會產生共鳴

這幅舞廳畫作是因為受到高更的刺激而創作。不過，廳裡的空氣混濁，顯得很不健康，完全感受不到個性積極的梵谷氣息。梵谷本人並不喜歡舞廳，因此，無法產生共感。

72

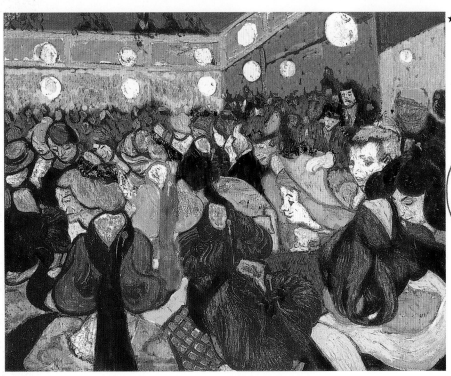

色彩使用華麗卻無法產生共感的主要原因為，只有形式上為「梵谷！」的主張。

嘗試過改變配色方式，試著增加紫色以表現出舞廳特有的華麗感，很遺憾，依然覺得不自然，因為圖案和構圖都沒有表現出「華麗感」。

綠色或紅色
不適合用於描寫舞廳

綠色表示野性，黃色表示日常，紅色表示熱情，突顯出綠色之野性。每一種顏色都不適合舞廳的華麗意象。梵谷運用色彩的高明程度精湛到被尊稱為「色彩的魔術師」，不懂風流韻事的梵谷實在不適合創作充滿夢幻、華麗感的情景，因為這樣的題材無法讓梵谷盡情地揮灑創意。

不協調感消失依然無法打動人心

試著將 b 圖中適用於描寫野性的綠色和紅色，換成常用於描寫舞廳華麗氛圍的明亮紫色，成功地表現出華麗感，不協調感已消失。不過，還是因為沒有產生共感而無法打動人心，因為整個畫面雜亂、混亂到看起來像菜市場一樣。有別於羅特列克和雷諾瓦描寫的舞廳景象，因為畫面並未表現出優雅氛圍，即使改變了色彩，依然無法呈現出華麗感。更重要的是梵谷並無創作這件作品之必然性，他只是抱持好玩的心態畫出這幅畫。梵谷曾數度以相同的主題創作出名畫，這個主題似乎只採用過一次。

第二章 配色的結構

將色彩組合起來
即可構成畫作

第一章中已經探討過可讓觀畫者產生共感的素材為色相或色調，本章中將緊接著探討構成該色相或色調後並進行調整的方法。作法像極了烤麵包。第一章中先選好麵粉或酵母，第二章中將酵母菌和水加入麵粉之中，等麵粉發酵後即可烤成麵包。做好挑選素材與組合後，即可動手完成色彩搭配作業。

搭配與調整方法
為襯托和融合

第一章中已經探討過色彩的基本型態，第二章將緊接著探討如何搭配色彩。將第一章中挑選出來的色彩擺在畫面上，就會產生相互波及效果，強調或抑制該效果即可完成畫面，其調整方法可分為「襯托」和「融合」兩大類，或再細分為九種最具代表性的方法。畫面中共分為希望「襯托」或希望「融合」兩大部分，將這兩部分處理得更收斂，就能安定並完成畫面。不調整的話，畫面將會繼續維持在混亂狀態下。

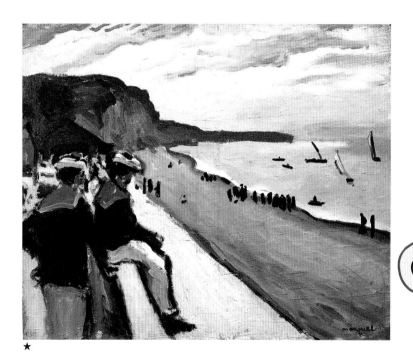

★

只是少了紅色的重點色彩，畫面就顯得非常單調。

表現出溫暖、開放氣氛的是哪一幅畫作呢？

瑪爾凱生於也成為紅酒代名詞的河港都市「波爾多」，留下了許多亮麗沉穩的知名畫作。此作品是瑪爾凱和熱愛海洋的杜菲一起到諾曼第旅行，到達費康小鎮時畫下的海濱景色。非常寫實地描寫出瑪爾凱的爽朗與氣定神閒的心境。

使用強調色而使畫面顯得更生動活潑

b圖左上角的紅色小旗就是強調色，a圖上並無強調色。小小的色面竟然讓整個畫面變得如此生動活潑。拿掉強調色後，整幅畫作就顯得很單調。「畫龍點睛」描寫的是畫中的龍，點上小小的眼睛後，轉瞬間就得到了生命，翱翔於天際的情景。小小的強調色為整個畫面創造了新生命。

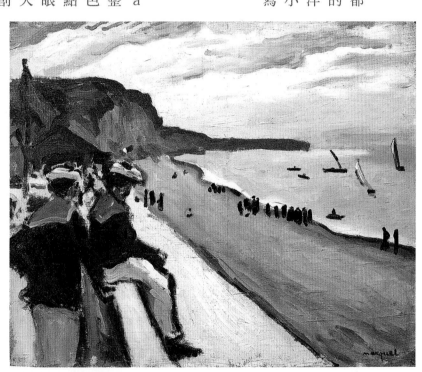

耳邊隱約傳來海軍們爽朗的談話聲，

重點色產生凝聚作用，畫面顯得更生動活潑。

b

▲瑪爾凱　費康海邊　1906 年

瑪爾凱對於小時候住過的港都一直念念不忘，和妻子馬賽兒前往北非蜜月旅行時，也深深地為突尼西亞的海邊景色著迷，畫下許多色彩非常豐富的作品。

因為這次的旅行，瑪爾凱和妻子又前往歐洲或中近東等地旅行兼作畫。上方為諾曼第海岸上最常見的白色斷崖和海灘，面積較廣的部分為英法海峽。或許是在休息吧！悠哉悠哉地眺望著帆船的海軍們身上穿的是法國海軍的制服。

看起來比較成熟、樸素，沒有閃耀亮眼的感覺。

‥‥‥

★

a

★
減少藍色的色面就成了微對決型，呈現出充滿都會氛圍的時髦奢華感。建議讀者們不妨和b圖比較一下面積的效果。

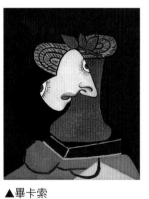

▲畢卡索
戴麥桿帽的女人 1936年
此圖也是加大色相差後的色彩搭配情形。中央的紫色加上相同色相、顏色較淺的紫色後，讓兩種顏色融入整個畫面中。

色相差

配色的結構①

大差適用於表現生動活潑與開放感

觀察已經畫好的畫面，發現還有一部分需要突顯襯托時，最好搭配上對比色，將色相差調整到最大限度。因色相差太強，希望處理出沉穩的畫面時，降低色相差，畫面上就會顯得非常沉穩。

畫面上的回眸少女顯得比較生動活潑的是哪一幅畫作呢？

十九世紀的荷蘭繪畫係以使用褐色系的素雅色彩運用為主流，維梅爾（Jan Vermeer）卻運用搭配上藍色對比色，畫出非常開放的畫面。維梅爾喜愛藍色到讓人一提到維梅爾腦海中就會馬上浮出鮮豔藍色的地步。a圖中採用了沉穩的黃色同系色，畫面上沒有藍色。b圖為添加藍色後充滿緊張感的對決型。哪一幅畫作中的少女眼眸顯得比較清亮靈動呢？

a 以同色系的黃色畫出頭巾帽

色相差非常小，因而顯得很沉穩。不過，因缺乏開放感而看起來顯得很閉塞，失去b圖般令人眼睛一亮的生動活潑且開放感，連少女那閃閃動人的眼神好像都變弱了。採用開放型色相時，不只是配色會變成開放型，連少女的表情都會完全改變。色彩不會單獨地發揮效果，色彩效果會影響及整個畫面。

藍色的頭巾帽襯托著黃色的髮飾和服裝顏色。色相差非常大，因此，看起來非常開放且活潑生動，少女的眼神看起來更加耀眼。色相效果發揮的不是局部性效果，其效果大大地改變了整個畫面印象。

眼眸閃亮動人。

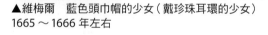

▲維梅爾　藍色頭巾帽的少女（戴珍珠耳環的少女）
1665 ～ 1666 年左右

回眸美女的姿勢

年輕姑娘回過頭來，嘴唇半開，正要開口說話。肖像畫以「靜止」姿勢佔絕大多數，此畫面中的姿勢顯得更為生動寫實，充滿快照似的臨場感，感覺非常新鮮。當時並沒有照相機，不過，自文藝復興時代起，人們就了解照片的原理。維梅爾最喜歡採用新技巧。

維梅爾於一六三二年生於荷蘭德夫特，於一六七五年卒於德夫特。父親為布商，兼營美術商或客棧。德夫特市是一個頗富盛名的藍色陶器產地，同時也是當時的商業中心，充滿異國情調的構圖就是從這樣的環境中孕育出來。維梅爾想要藍色的布料時就會跑回父親住處找。梵谷以「完美」來誇獎維梅爾的色彩運用功力。

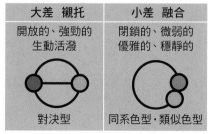

加大色相差就會呈現出緊張氣氛

將色相差加到最大限度就成了對比色，就可以做出最開放、最強而有力的色彩搭配。最小色相差為同系色或類似色，失去對立態勢，畫面就顯得沉穩。

大差 襯托	小差 融合
開放的、強勁的 生動活潑	閉鎖的、微弱的 優雅的、穩靜的
對決型	同系色型・類似色型

大差讓畫面顯得更華麗、更生動活潑

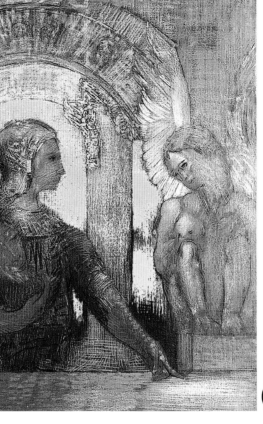

衍 生自色相差的「襯托」和「融合」效果為調整畫面的基本要素。接下來，再確認一下該效果吧！加大色相差後畫面上就會充滿開放、華麗感，縮小色相差後畫面就顯得很沉穩。

哪一幅畫作成功地描寫出充滿華麗感的幻想世界呢？

這是一幅以優美的表情描寫應該是非常慘烈的光景，令人感到非常不可思議的作品。一幅畫著一頭殘暴如斯芬克斯的怪獸，溫柔地面對著手上抱著剛剛砍下的頭顱，神情卻優雅得宛如女性般的騎士，原本應該是一個非常慘烈的場面，魯東卻以充滿幻想且華麗感的手法畫出，畫面上就是因為該衝突性而大大地提昇了神祕感。a圖為適用於表現沉穩的類似色型，b圖採用添加藍色後表現出開放感的對決型色彩搭配方式。畫面上成功地描寫出充滿緊張感的華麗氛圍的是哪一幅畫作呢？

a 背景中的黃色為鮮紅色的類似色

類似色常用於表現沉穩、深切的心情。因為畫面上顯得明亮、素雅而降低了神祕感。黃色適用於表現明亮開朗意象，因此，神祕性較弱。構圖為不可思議的光景，使用黃色就顯得很不搭調，因此，很容易讓人疏忽了他的存在。

類似色型
沉穩

類似色是感情非常好的顏色，易於搭配運用且素淨高雅。

綠色＝自然

綠色為暗示自然的顏色，因此，不適用於描寫幻想。紅色和綠色雖然形成了色相差，卻感覺不出華麗感。

透過漸層來表現情緒
藍色或紅色漸漸變淡，此變化就叫做漸層。漸層常用於表現優雅或情緒深度，用於強調夢幻感。

b 背景中的藍色為對比色

因為採用對比色而呈現出「襯托」效果，華麗效果達到最高境界。神祕且夢幻的光景中加入了華麗感。夢幻氛圍遠高於 a 圖。

對決型
華麗

當時，此畫作是魯東作品中最受好評的作品之一。美術雜誌《心》的展評中甚至出現「充滿未知世界的神奇感覺，看到畫面身體就會發抖似地。」等讚賞之詞。

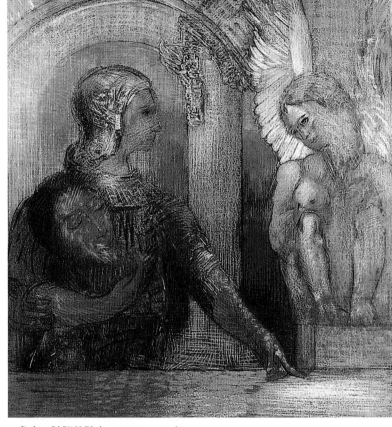

▲魯東　神祕的騎士　1867～90 年

對比色為敵對色。常用於描寫華麗感。

Hint of Color scheme

變得更開放、更華麗

色相差越大，開放感越強。用於描繪深刻動人的光景時，通常將色調處理得很素雅，處理時必須十足地加大色相差以確保開放感。

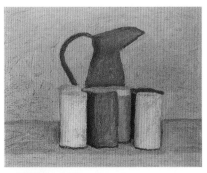

▲莫蘭迪　靜物　1960 年
色相差發揮了作用
色調非常暗沈，看起來卻非常生動活潑，原因就在色相差上。位於正中央的鮮豔橘紅色塊相當於背景中的紫色的對比色。因此，即使採用暗沈色調，畫面上依然充滿著開放感。

小差使畫面顯得更沉穩、更溫和地融入

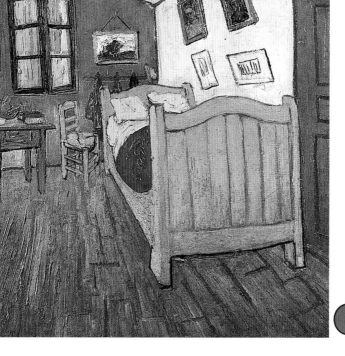

★

a

縮 小明度差，畫面就會顯得很沉穩。鮮豔的黃色比其他紅色或藍色更加亮眼，對比效果太強，難以發揮穩靜心情融合在一起。此時應設法讓紅色或藍色更加接近黃色的亮度以促使色彩效果。

哪一幅畫作中描寫的房間讓人覺得住起來更安靜舒適呢？

梵谷遭逢割耳事件後，因經常發作而反覆地進出醫院，另一方面，懷著穩靜平和的心情，動手畫下照顧自己的菲力克斯雷伊醫師或自己待過的病房。a 圖中的藍色畫得非常濃，和黃色形成強烈的對比。b 圖中的藍色並未和黃色形成鮮明的對比。比較能表現出穩靜心情的是哪一幅畫作呢？

a 明度差非常大

藍色與黃色相互「襯托」。活力太旺盛，缺乏穩靜沉著氛圍，難以令人產生共鳴。藍色與黃色的組合運用，因色相差加大到最大限度，明度差也跟著加大。色相或明度差非常大，因此，過於旺盛的活力或缺乏穩靜沉著氛圍之現象都消失了。

▲畢卡索　招魂（卡薩吉瑪的葬禮）　1901 年

縮小明度，畫面上就會顯得很沉穩

▲馬諦斯　茄子靜物畫 1911 年
紫色和黃色明度差非常小。紫色中加入白色即可使紫色更加接近黃色的明度。

雜亂不堪，難以靜下心來。

不是可以放下心來輕鬆一下的氣氛。

牆壁上的藍色加上白色後顯得更明亮，亮度調到和黃色一樣後，畫面上顯得更沉穩。明明是鮮豔且強勁的黃色，整個房間卻充滿著穩靜祥和氣氛。

明亮且寧靜舒適的房間。

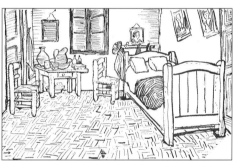

▲梵谷　亞爾的臥室　1888 年

梵谷將這幅畫的複製品送給母親和妹妹。三張「臥室」畫作看起來大同小異，事實上，牆壁上的肖像畫部分改變了畫法，分別掛著梵谷的自畫像和看起來像女性的肖像畫，其中或許隱藏著某種意味吧！

梵谷只吃麵包和起司，不抹奶油。「因為抹奶油就太寵自己了」，梵谷嘴裡這麼說，外出時手上卻總是提著白蘭地。梵谷在書信中留下「空蕩蕩的室內，充滿秀拉風格，畫得非常單調是因為實在是太有趣了。」字句。

Hint of Color scheme

沒有形成明度差就顯得安靜溫馨

縮小明度差後，對比態勢變弱，構成柔美的畫面。無論色相比差距多大的畫面都頓時顯得非常安靜溫馨。因為色相差一樣，所以，開放感就直接地表現出來。

明度差　對比	
大差　襯托	小差　融合
生動活潑、強而有力 強烈、明確	安靜溫馨、時尚 優雅、曖昧模糊

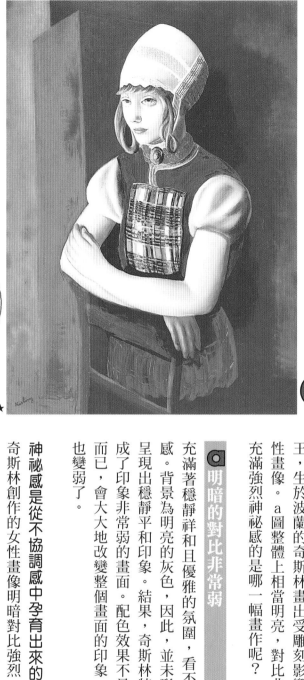

明度差

配色的結構②

大差讓畫面顯得更生動活潑、更有活力

散發著優雅、文靜的氛圍，只不過感覺起來很模糊。

★

a

加大明度差，明暗對比更強烈，畫面顯得更有力、生動活潑。不過，可能處理出騷亂的畫面，因此，必須適度地拿捏輕重。

大明度差，明暗對比更強烈，畫面顯得更有力、生動活潑。不過，可能處理出騷亂的畫面，因此，必須適度地拿捏輕重。

哪一幅畫作中的女性散發著強勁、強烈的神祕感呢？

確實張開著眼睛，眼睛炯炯有神的神奇少女畫像。蒙馬特的人氣王，生於波蘭的奇斯林畫出受雕刻影響深遠，對比效果強烈的女性畫像。a圖整體上相當明亮，對比非常弱。b圖對比變強了。

充滿強烈神祕感的是哪一幅畫作呢？

a 明暗的對比非常弱

充滿著穩靜祥和且優雅的氛圍，看不出b圖般強烈的生動活潑感。背景為明亮的灰色，因此，並未形成強烈的對比，整個畫面呈現出穩靜平和印象。結果，奇斯林特有的神奇強度也消失了，成了印象非常弱的畫面。配色效果不是單純地使色面增強或減弱而已，會大大地改變整個畫面的印象。降低明暗差，少女的眼神也變弱了。

神祕感是從不協調感中孕育出來的

奇斯林創作的女性畫像明暗對比強烈，表情卻非常優雅神祕。另一方面，梵谷的自畫像也運用了強烈的對比卻無神祕感。充滿神祕感是因為女性的「優雅」表情和用於對比的「強烈程度」顯得很不搭調。不協調的色彩搭配讓人感受到一股不可思議的力量，留下了神祕的印象。

雪白的肌膚在黑漆漆的畫面中看起來好像閃耀著光芒。明明是一位溫柔婉約的少女，看起來顯得那麼活潑。都是因為強烈的明暗對比效果。

奇斯林創作過無數加上荷蘭、馬賽、波蘭等地名的作品，像換裝人偶似地，將相同的模特兒穿上不同的衣裳。奇斯林因為描繪過心理層面的肖像畫後，對色彩與形狀的組合運用產生了濃厚的興趣。奇斯林生於波蘭，生長在猶太人裁縫師家庭，原本

▲奇斯林　荷蘭女性　1922 年

> 從黑漆漆的畫面中浮出似地閃耀著白光的肌膚，神祕感十足！

立志當個雕刻家，想就讀當地的克拉科夫美術學校，卻因為名額已滿而學習繪畫。

梵谷畫出氣宇軒昂的力度

明明像奇斯林一樣，採用了強烈的對比，梵谷的自畫像為什麼表現不出神祕感，看起來那麼地強而有力、那麼健康呢？原因在於梵谷畫出強而有力的男性表情。對比效果與表情一致，因此，不會出現不協調感，表現出充滿梵谷風格的率直力度。

▲奇斯林　琦琦的半身像 1927 年
以強烈對比描寫理應溫柔婉約的女性後，畫面上就充滿神祕感。

▲梵谷　自畫像　1887 年
嚴肅的表情與強烈的對比，非常適合用於描寫正直坦率的個性。

小色量適用於表現優雅高貴氣韻

低俗且素亂的畫面。
=3

色量較大，不像a圖那麼低俗，不過，不適合這麼柔美的構圖，難以產生共鳴。

色量適中，這個程度的色量還在表現充滿女性優雅特質的範圍內，不過，b圖看起來更優雅、更舒服。

a
色量大，近似純色的綠色

臉部的紅色用得相當濃烈。大色量適用於表現活力或積極度，不過，用於描繪構圖優雅的女性時就成了不協調的錯誤結合。搭配錯誤結合的圖案時，表現色量意象的負面效果就會呈現出來，處理出低俗、不夠簡潔俐落的感覺。色量不符合情境就會產生不協調感，難以讓人產生共鳴，易讓人產生想避開畫面的心情。相同的圖案、相同的構圖，色量選用錯誤時，很可能處理出完全無法產生共鳴的畫面。

非常符合情景的色量。柔美的情景適合採用小色量，採用大色量時可能處理成紛亂、低俗，令人不舒服的感覺。挑選適當的色量就能處理出自然、穩靜的氛圍。

深深地描寫出女性溫柔婉約氣質的是哪一幅畫作呢？

慕夏（Alphonse Mucha）於二〇世紀初完成了新藝術派形式，畫出優雅的女性，以流暢的線條表現出女性之美，及至百年之後，依然深深地迷住現代女性。a圖採用最大色量，b圖採用的是最小色量。哪幅畫作最能表現出充滿女性特質的溫柔婉約氣質呢？

小到不能再小的小色量，適用於表現高貴典雅氣質，和女性的優雅表情相當一致，表現出令人動容的優雅氣韻。小色量非常適合用於描繪柔美的圖案。

慕夏創作畫作時經常使用照片，因為請模特兒很花錢。慕夏除了對著模特兒拍照外，也會朝著前來畫室的人猛拍照。其中最有名的據說是「沒有穿長褲的高更正在彈慕夏的風琴」時拍下的照片。

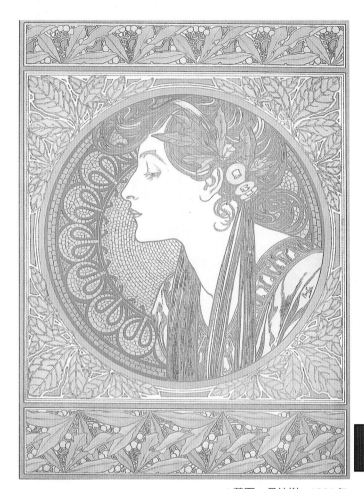

▲慕夏 月桂樹 1901 年

高貴優雅極了～

適合構圖的色量最容易產生共感

Hint of Color scheme

聲音的大小叫做「音量」，「色量」係指色彩之強弱。越接近白色，色量越小，越接近純色，色量越大，微暗色就是最大的色量。

小　大　最大

色量大、強	色量小、弱
積極的、活力 清晰明確、濃烈	優雅、安穩悠閒 高貴、單調

慕夏年表

年	事蹟
1860	生於捷克 Ivancice
79	任職維也納舞台裝置工房
85	就讀慕尼黑美術學校
88	前往巴黎
89	終止補助
94	從事插畫工作 製作莎拉貝爾娜的海報
95	海報獲得好評
00	因巴黎萬國博覽會的赫塞哥維納館的裝飾而榮獲銀牌獎
11	獲得「斯拉夫史詩」（—28）
39	死於布拉格
1939	

▲莫內 國會議事堂 倫敦的泰晤士河 海鷗 1904 年
降低色量就顯得高貴優雅。

多色數適用於描寫自然穩靜氣氛

ⓐ 將色數降到最低限度

紅、藍、黃三色，加上白、黑兩色，總共只使用五種顏色。畫面中沒有 b 圖般淡雅的藍色，因此，充滿明確強勁的力道，不會覺得太清新而顯得不夠沉穩。更仔細觀看 b 圖時就會發現到，白色的色面是略帶黃色的白色或微微帶點藍色的白色，顯得非常多樣化。不過，蒙得里安到底懷著什麼樣的心情完成這幅畫作呢？至今無人知曉。

我們日常生活中看到的自然景象都是由無數色彩構成。不過，繪畫並非直接畫出那些色彩，通常鎖定在某些色彩上。鎖定色彩時畫家思維更明確，增加色數後畫面表現得更自然。

哪一幅畫作表現得比較沉穩大方呢？

蒙得里安（Piet Cornelies Mondrian）作畫時，總是儘量避免像在臨摹自然界似地，純粹追求造型之美，結果，創作出型態上只有垂直線和水平線，色彩也集中在紅、藍、黃色上的畫作。為了宣揚自己的主張，和杜斯伯格一起發起名為「風格派」的運動。

後來卻因極端鎖定色數而創作出充滿人工且過於潔淨、單調的畫作。作畫時必須以某種程度的色數才能畫出沉穩的畫面。a 圖的色數為五色，b 圖為七色以上，哪一幅畫作顯得比較沉穩呢？

> 畫面太明亮而令人難以靜下心來。

▲雷諾瓦　大沐浴圖（部分）1887 年
雷諾瓦屬於多色派
完全沒有色數上限制，自由自在地作畫，因而表現出自然優雅的氛圍。

ⓑ 畫面上增加了色數

不只出現一種藍色，畫面上還出現明亮的藍色或近似白色的淺藍色。感覺起來比 a 圖更沉穩自然，讓人更放鬆心情。明亮的藍色和黃色的亮眼感覺一樣，產生了「融合」效果。

仔細看就會因微妙的色彩差異而放鬆了心情。

▲蒙得里安　紅、黃、藍、黑的色彩搭配　1921 年

家有五個兄弟姊妹，蒙得里安排行老大，終身未娶，巴黎時代因抽象畫賣不出去，靠賣花卉水彩畫勉強度日。一九二○年幾乎被迫放棄畫家的念頭。幸好當年撰寫的《新造型主義》於一九二五年於德國出版發行，終於受到國際性收藏家們的重視。一九四○年從戰火中的歐洲遠渡美國紐約。因作品順利賣出而畫了讓人更容易親近的抽象畫。

一幅作品比較優秀呢？

<div style="border:1px solid">

Hint of Color Scheme

少色表現出人工感

色數差異不只是單純的色數上差異而已，使用色數越多，表現得越自然，使用色數越少，表現出來的畫面越清新。

色數多　融合	色數少　襯托
自然、沉穩 無色彩輕重	清新、明亮 充滿人工感、嚴肅

</div>

現代畫家為少數派

現代畫家和達文西、拉斐爾等人的古典繪畫風格不一樣，極端地降低色數之採用。現代畫家並未忠實描寫出對象物，都是極盡追求型態或色數作用之結果。另一方面，雷諾瓦、馬內或莫內屬於多色派，總是將自然界印象直接呈現在畫面上。

蒙得里安年表

1872	生於荷蘭阿默斯福特，父親是小學校長
72	進入阿姆斯特丹國立美術學校就讀
92	加入神秘思想會
09	去巴黎
11	認識了杜斯伯格，參加《風格派》
17	《新造型主義》發行
20	逃亡至紐約
40	法語版
42（—43）	「百老匯爵士樂」
44	死於紐約
1944	

群化 I

配色的結構⑤

使整個畫面顯得更清新、更緊張

處 理某種場面時，統一採用特定的色相或明度，就會在該場面上形成化「群組」，和其他場面產生對決態勢。此群組化效果就叫做「群化」。畫面上產生緊張感後，畫面變得更強而有力。

哪一幅畫作顯得比較清新呢？

這是描寫真人源賴光等人大戰可怕妖怪的幕府時代錦繪。a圖未呈現出群化效果，b圖清楚地群化為兩群。從畫面上就能預感到即將爆發出戰爭場面，成功描寫出緊張對決態勢的是哪一幅畫作呢？

a 未出現群化現象

未出現群化現象而顯得自由自在。不過，畫面上看起來非常混亂，不知道畫面上到底畫些什麼。原畫中明顯群化為兩個世界，畫面上顯得非常清新。群化現象未形成，緊張感就會跟著消失，無法處理出令人留下深刻印象的畫作。當我們看到a圖一般混亂畫面時，心理就會出現一股莫名其妙的感覺，產生不想繼續看下去的心情，印象就會從記憶中消失。繼續看就會讓人心情不愉快，所以讓人想趕快避開畫面。

此畫面描寫的是水野忠邦大力進行天保改革的江戶時代末年情景。這會不會是批判忠邦改革的「批判畫」呢？此畫推出時曾因這個說法而廣獲好評。江戶時代的人們認為，「飲酒作樂的武士們為幕府要人，妖怪群就是自己。」畫作意外地暢銷，畫版持有人感受到危機而決定處分掉該畫版。

場面混亂，看不出究竟。

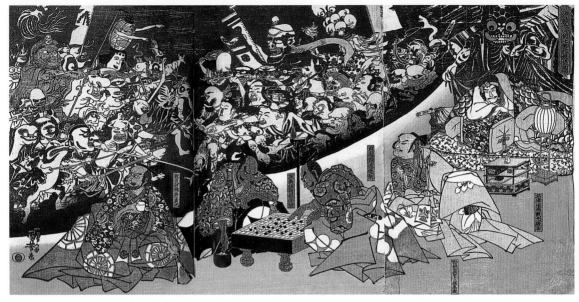

▲歌川國芳　源賴光公館土蜘作妖怪圖　1843 年

上半部的黑暗中有妖怪在蠢蠢欲動著，下半部使用色彩鮮亮的藍綠色，清楚形成「群化」狀態，因此，兩者的對決感非常強烈，表現出對抗妖怪戰役即將爆發的緊張氣氛。即使不清楚圖案的意思，也能感受到故事的開端，被深深吸引入畫面之中，產生想加入此畫面中的心情。

即將發生什麼事情！驚心動魄的一瞬間。

Hint of Color scheme

融合著緊張，同時產生緊張

「群化」意思為形成群組狀態。色相或亮度共通時就會形成「群組」。形成群組後，該群組就會和其他「群組」產生明顯對立的「襯托」效果。畫面混沌、散漫時，畫面上就會因為「群化」而顯得很沉穩。

群化
襯托→對決、強而有力、清新、緊張
融合→凝聚、恬靜、安定

▲潘克　系統—繪畫—終點　1969 年
群化即可使畫面看起來更清新。

群化Ⅱ 配色的結構⑤

將混亂的畫面處理得井然有序

畫面上亂七八糟。

稍微混亂的畫面，群化後，整體畫面顯得井然有序。散發出來的能量匯聚在一起，反而構成緊張的畫面。

充滿南方國度混沌能量的是哪一幅畫作呢？

高更（Gauguin）告別梵谷，搬到南太平洋國度大溪地。對於當時的歐洲人而言，大溪地是一個令人憧憬，充滿著太陽與神祕能量的地方。a圖未出現群化現象，b圖好不容易才形成群化狀態。哪一幅畫作看起來比較清新呢？

a 未形成群化狀態

畫面上的各個角落散落著各種顏色，像極了打翻的玩具箱。未形成群化狀態，畫面上就混亂不堪。看起來確實充滿著生動活潑的自由氛圍，卻像惡作劇似地畫出亂七八糟，無法留在印象中的畫作。未經過整理的畫面就不能稱之為作品，只能算是試做品階段。沒有經過整理，即使構成充滿能量的畫面，整個畫面看起來依然混亂不堪，讓欣賞畫作的人感到很不舒服。

高更曾留下一個二十歲的格言，高更說：「二十歲時的難題為選擇職業和女人，從事任何職業都沒關係，女人卻不能不謹慎地挑選。」

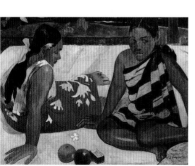

▲高更　有何新聞？　1892年
群化後使畫面顯得更清新。

92

成而產生穩靜平和氛圍。

左半邊以暗沈色調彙整後與右半邊形成強烈對比。整體色調籠罩著充滿南國能量的混沌、神祕色彩，畫面上因為此群化現象的形

高更離開亞爾，結束和梵谷共同生活的日子後，就不再作畫，和兩位徒弟在海邊遊玩，舉起削好的弓箭射向海沙中，或蓄長髮大聲嚷嚷著「快來看自稱

> 流暢、清新的視野。

▲ 高更　瑪塔默（死）1892 年

耶穌基督的人！」，心裡卻惦記著梵谷，寫信給朋友打聽梵谷消息，信中寫著「梵谷怎麼了，為什麼音訊全無？」回高更的信中竟然寫著，就在收信之前梵谷已經自殺身亡。

高更的祖母是一位非常神奇的女性。既當過女記者，也當過小說家，還寫過社會主義的故事。高更曾針對祖母留下「她是一位非常高貴的美人」的記載。

群化是彙整畫面最後階段的最佳手段

Hint of Color scheme

形成群化就能收拾起混亂局面。將色彩配置分成三種類型（→P.34）時，「群化」就相當於「對決型」，表現出力度或緊張感。

另一方面，未形成群化就收拾起混亂局面的類型，則屬於以主題為中心的集中型。

群化＝對決型
useful

U

S　　C

集中＝中心型　　自由＝散開型
spiritual　　　　casual

高更年表	
1848	生於巴黎。父親是報
49	社記者。父親是報
	移居祕魯
65	成為商船的船員
68	投身海軍
71	退役。開始作畫
83	去阿凡橋。專心作畫
86	「說教的幻影」
88	成為商船的船員
91	去大溪地
97	得知長女死訊
03	自殺未遂
1903	死於西瓦瓦島

93

因畫面朦朧而讓人留下散漫印象。

a

再度檢視一下群化效果吧！群化可使畫面更清晰，同時也更為凝聚，是扮演關鍵招數似的重要配色技術。若無其事欣賞著的名畫上都巧妙地形成群化效果。

充滿清晰沉穩氛圍的是哪一個畫面呢？

這幅畫取了一個「古龍水（Eau de Cologne）」的副標題。這是一個在光線明亮的室內泡澡後，灑上古龍水的畫面，散發著甘甜柔和香味。a圖並未呈現出群化現象，b圖中的群化狀態已然形成。成功地在輕鬆愉快的氣氛中醞釀出適度穩靜氣氛的是哪一幅畫作呢？

a 未形成群化狀態

灰色與黃色佈滿整個畫面，表現出自由自在氛圍。不過，相較於b圖，已失去沉穩氣息，充滿不安定的心情。a圖與b圖僅出現些微差異，比較看看就能感受到群化效果。

天生害羞的波納爾（Pierre Bonnard）邂逅摯愛女性並成為這幅畫作中主角的瑪特後，和神似自己的瑪特過著幸福快樂的日子，並繼續創作出作品。瑪特是一位體弱多病，生性敏感的義大利女性。位於南法勒卡內的小小別墅是兩個人安穩度日的場所。後半生又離開「那比派」，和立體派或美術動向也保持著距離，不斷追求著色彩之美。波納爾喜愛簡樸生活，未曾因名利而作畫。

聚。

色。採用明亮沉穩且充滿悠閒氛圍的色調，畫面上卻顯得清新凝

左側統一採用灰色，連映照在左上角鏡子裡的裸婦影像都是灰

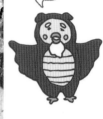

使用您開的色調，畫面上卻清新凝聚。

▲波納爾 逆光的裸婦（古龍水）1908年

波納爾年表

1867	
67	生於巴黎近郊的楓丹歐羅斯地區
85	就讀巴黎大學法學系
89	任職於登記所
91	第一屆那比派展
93	邂逅未來的妻子瑪特
96	首次舉辦個展
00	起每個季節都搬遷住處
25	於勒卡內購買別墅
36	「浴缸的裸婦」
42	瑪特去世
47	死於勒卡內
1947	

波納爾是法國軍事單位公務員之子。長大後邊在繪畫補習班習畫，邊修習法律課程，畢業後進入登記所工作。

二十四歲時辭掉登記所的工作，和好友一起成立美術團體「那比派」。「那比」意思為「預言者」。那比派畫作的最大特徵為充滿平面、設計美感，波納爾曾經打算將繪畫當做非常貼近生活的一件事。

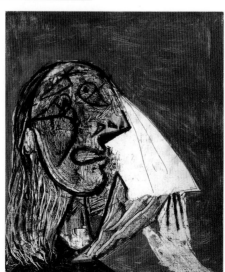

▲畢卡索 哭泣的女人 1937年

▲諾爾德 夏娃 1910年

群化是一種可使畫面更為凝聚，同時，顯得更沉穩的基本配色技巧。以暗色統一背景的下半部。

使畫面不失衡且顯得
非常生動活潑

強 調色（accent）通常使用極小面積，可使整個畫面顯得更活潑生動，即使是沈悶、死氣沈沈的畫面，使用強調色後，轉瞬間就充滿著明亮、開放感。此外，還可清楚突顯出矚目焦點，使畫面顯得更清新沉穩。

畫面上顯得比較清爽的是哪一幅畫作呢？

這幅帕納索斯山畫作描寫的並非實際存在的一座山，這是克利（Paul Klee）依音樂共鳴概念創作出來的畫作。右上角的閃亮圓形小色塊，有人說是太陽，也有人說是月亮。強調色在分不出到底是白天還是夜晚的中性光景中顯得舉足輕重。a圖右上角的小圓形為暗沈的色調，b圖採用鮮豔的色調。哪一幅畫作看起來讓人感到神清氣爽呢？

a 畫面上沒有強調色

右上角的強調色消失，只有一小塊橘色強調色消失，畫面上就變得非常單調。除了單調外，還因為失去最閃亮的視線焦點而使整個畫面顯得很混亂。

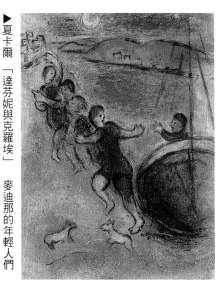

▶夏卡爾 「達芬妮與克羅埃」
1957～62年　麥迪那的年輕人們

位於中央，顏色特別鮮豔的紅色頭部就是強調色。只使用這麼一小塊強調色，整個畫面就顯得非常生動活潑。

畫面上有強調色

畫面右上角有色彩鮮豔的橘色強調色。因此，畫面清新、生動活潑到幾乎讓人以為自己看錯了。

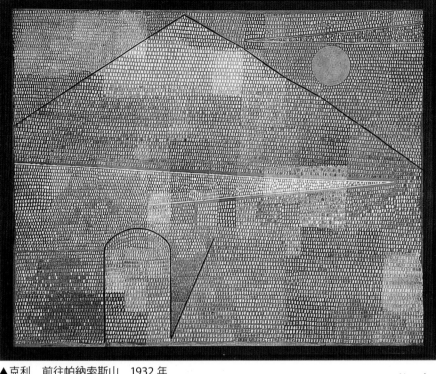

▲克利　前往帕納索斯山　1932年

（因使用了強調色而顯得生動活潑，充滿歡樂氣氛。）

克利曾經到過埃及旅行，並未去過帕納索斯山所在地的希臘。此畫作中的風景並非實際存在的那座山，克利的書信中曾針對這座山寫著「像眺望著皇家幽谷似的……」。

Hint of Color scheme

不改變色調就處理出生動活潑的畫面

將極小色面處理得很鮮豔，就會在畫面上產生強調效果。因為面積小，所以可在繼續維持整體平衡狀況下，將畫面處理得更生動活潑。從沉穩優雅的畫面中產生出輕快、開放感。

強調色	
有	無
生動活潑、開放的 清新的、輕快的	混沌不明、模糊曖昧 消極的、抑鬱沈悶的

▶羅塞蒂　普羅瑟萍娜　1874年

羅塞蒂（Rossetti）持續創作以美麗女性為主題的畫作度過晚年。結識此畫作中的漂亮模特兒珍娜時，就對她一見鍾情。珍娜後來卻嫁給羅塞蒂的好友威廉·莫里士，不過，兩人依然以愛人關係繼續交往。

克利年表

年份	事件
1879	生於瑞士慕辛布赫塞太人家庭
00	就讀慕尼黑美術學校
11	結識瓦西里·康丁斯基
14	前往突尼斯旅行後，作品中的色彩更豐富
21	包浩斯藝術建築學校教授
32	「前往帕納索斯山」
33	納粹黨人搜索住家 逃亡瑞士
40	受肌肉硬化症折磨 死於瑞士洛加諾
1940	

使整個畫面非常自然地融合在一起

ⓐ 未重複使用同一種顏色

坐在中央的基督身上穿著藍袍，左、右側的天使身上沒有藍色，沒有重複使用同一種顏色，中央的基督因而被孤立，三個人的關係顯得格格不入，看起來很不自然。三個人明顯呈現出主從關係，並未融合在一起。

作 畫時只突顯出主題，主題就會被其他畫面所孤立。主題被孤立就很容易因失去活力而顯得很沈重。出現此情形時，將處理主題的顏色重複應用在其他畫面上，促使雙方融合在一起，畫面就會顯得很自然。

畫面上的三位天使顯得很自然、融洽的是哪一幅畫作呢？

這幅畫作是俄羅斯最著名的 icon（聖畫）。畫面上畫了三位天使，中央為主角基督，基督沒有被孤立，三個人和樂融融地聚在一起。兩幅畫作的最大差異在於有或沒有重複使用同一種顏色。

a 圖中未重複使用同一種顏色，b 圖中重複使用了藍色。哪一個畫面比較具體描寫出三個人融洽聚在一起的氛圍呢？

突顯出主從關係。

▶馬諦斯　站立的利夫族人　1912年

重複使用黃色

將帽子上的顏色重複運用在袍子的色彩搭配上，另一方面，將袍子上的綠色重複使用在臉上或帽子上，處理後，整個畫面的色彩顯得特別鮮活閃耀。此時期，馬諦斯在好友瑪爾凱的建議下，從一月底到四月，一直待在非洲北部的摩洛哥旅行，九月到第二年的二月再度前往摩洛哥。充滿異國風情的非洲風俗解放了馬諦斯的心靈，讓馬諦斯更自由地揮灑運用色彩，更大膽地從一個充滿野獸派作風的畫家，迅速蛻變成為畫風非常獨特的馬諦斯。

畫面上出現重複用色效果

中央的基督身上穿著藍袍，相同的藍色重複應用在右側天使的身上，左側的天使胸前也重複使用。三個人因為色彩相容而顯得很融洽。

大家都穿上藍袍，和樂融融的藍袍三人組就形成了。

▲盧布列夫　三聖一體　15 世紀初

icon（聖畫）為希臘正教或俄羅斯正教禮拜時使用的版畫。除聖堂上使用外，為了滿足教友們在家或在廣場上等場所禮拜之需求，目前已經出現旅行專用的攜帶式 icon。電腦上的 icon 也具備相同的意義。

Hint of Color scheme

重複使用同一種顏色即可產生柔和融入效果

「重複用色」是一種將已經固定在某個部位上的顏色，反覆瓜分到其他部位，以促使畫面融為一體的繪畫處理手法。利用共通色彩，讓兩個呈現孤立狀態的群組融合在一起，整個畫面就會顯得更自然、更沈穩。

重複用色	
有　融入	無　襯托
融合、自然 自由自在地	孤立、無法融入 缺乏生動感

▲馬格利特　戀人們　1928 年
重複使用紅色
主角為覆蓋住臉部的兩位謎樣人物。左側的女性服飾顏色和右側的牆壁一樣，重複使用同一種紅色。因此，右側牆壁和女性連結，在畫面上產生融為一體的效果。

整個畫面已經融為一體

變 得沈悶、死氣沈沈的畫面上最容易呈顯出重複用色效果。

在混濁的空氣中開了風洞，整個畫面就顯得非常生動活潑。激烈的對決感加上自然感。

畫面上不會悶得令人喘不過氣來的是哪一幅畫作呢？

畫面上描寫的是巴黎的小山丘上銀光一閃，雷聲轟隆轟隆地響起。另一方面，送葬隊伍行經下邊的黑暗中，走向蒙帕那斯的墓地之情景。這幅畫又被稱之為「詩人波德萊爾的悲傷送葬隊伍」。a圖中未重複用色，b圖將左下角的樹木之間處理得更明亮後，上邊重複使用了同一種顏色。看起來會大大鬆一口氣的是哪一幅畫作呢？

悶得快要喘不過氣來了。

a 未重複用色而令人悶得快要喘不過氣來

下邊完全埋入黑暗中，未重複使用同一種色彩，和上邊的山丘對決過於強烈，整個畫面中充滿著沈悶抑鬱感，令人悶得快喘不過氣來。

重複用色後畫面顯得更生動活潑
d圖中，小船的正面重複使用了描繪雲彩和海浪的白色後，整個畫面已經完全融合為一體。

▼甫拉曼克　小舟　1937 年

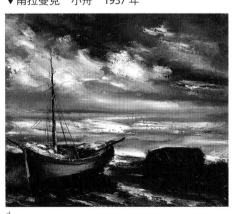

d

c

▲馬內　送葬隊伍　1867～70年

風吹過整個畫面。

b

b
重複用色後畫面上
顯得更生動活潑

畫面左下角有燦爛的陽光從樹葉之中灑落下來，和明亮的山丘重複使用同一種顏色。因此，山丘和下邊連結並融為一體。下邊有空氣流動著，因此，畫面上顯得非常生動活潑。

馬內（Edouard Manet）運用古典手法，企圖畫出視覺上效果，卻因為手法太新穎而令人難以接受。一八六三年完成的知名畫作「草地上的午餐」受到嚴重的批判，一八六六年創作的「吹笛的少年」參加沙龍選拔也未入選。一八六七年間之境遇悲慘就如同這個畫面。馬內萬萬沒想到自己會遭到他人的嚴厲批判。不過，馬內晚年相當風光，四十九歲的時候榮獲法國榮譽軍團五等勳章。

Hint of Color scheme

緩和強烈對立的態勢

「對立表現」是繪畫中絕對不可或缺的手法。相互對立的形態醞釀出緊張感後就會產生戲劇性效果。不過，過於對立時就會產生冰冷單調感。出現這種情形時，運用重複技巧即可緩和畫面上的對立態勢。

重複用色	
已重複用色　融合	未重複用色　襯托
安和樂利、穩靜祥和 恬靜舒適	激烈、明亮潔淨 冰冷、沈悶

使畫面顯得更優雅、更有感情、更沈穩

全身紅通通地沒有留下空隙，太強烈了。

以暈染技巧處理兩種顏色之界線就會形成Gradation（漸層）效果。反之，將界線處理得很清晰叫做Separation（分離）。

畫面上充滿著優美、典雅氣氛的是哪一幅畫作呢？描寫上流家庭的千金小姐跳「序之舞」情景的上村松園傑作。松園在優美的身段中畫出毅然決然，絕對不容冒犯的女性氣韻。兩幅畫作的最大差異在於是否運用了漸層效果，b圖於裙襬和袖口處運用了漸層效果。a圖未運用漸層效果。畫面上顯得非常柔美的是哪一幅畫作呢？

a 運用了分離效果

未運用漸層效果，全身只用一種鮮豔朱紅色的分離狀態。將相鄰色面的界線區分得非常明顯就叫做分離，相鄰色面相互襯托，畫面上顯得鮮明亮眼且強而有力。缺乏柔和美感，表現出年輕氣盛的氣息，因而失去女性特有的溫柔婉約氣韻。必須適度加入漸層效果才能表現出女性的特質。

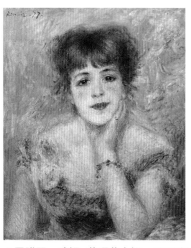

▲雷諾瓦 珍妮·莎瑪莉小姐 1877年
優美的漸層效果
形的界線非常模糊，色調慢慢產生變化後形成漸層效果。色調變得模糊曖昧，因此，彼此融合在一起，表現出優雅氣質。表現出自然、沉穩、自由的氛圍。

衣袖與裙襬上形成漸層，從鮮豔的朱紅色漸漸轉變成明亮的藍色。此漸層效果適用於表現女性的溫婉優雅氣韻。朱紅色的色彩強度加入一點溫柔要素後，即可使端莊之中增添縷縷優雅美感。

此畫作為松園達到最高境界的作品，松園本人也曾表示過「畫面上描繪著女性的最理想姿態，連我自己都非常喜歡這幅畫作。」為了尋找靈感，松園曾經叫家裡的女人手拿扇子，擺出最優美的姿勢，自己則趕忙動手素描，再從畫稿中挑選出最理想的姿態。

▲上村松園　序之舞　1936 年

上村松園生於明治八年（一八七五年），生為京都四條通御幸街茶葉店老闆的二女兒。

父親太兵衛於松園出生兩個月前去世，因此，由母親一手拉拔長大。以當時的時空背景而言，母親仲子是一個非常奇特的人，她曾經以「家裡的事情妳不用管，妳只要專心畫畫。」來鼓勵才華洋溢的二女兒津禰（松園），後來，松園經常說「我娘除了生我，還幫我生下了藝術天份」。

端莊優雅。

Hint of Color scheme

漸層效果適用於表示優雅氣質

色調一點一點地，慢慢產生變化的結果就叫做漸層，變得清楚分明的結果就叫做分離。漸層不會形成對立感，因此，適用於表現穩靜、優雅氣質。

上村松園年表

年	事蹟
1875	生於京都的茶舖。出生前父親亡故
87	就讀京都府繪畫學校中途退學。進入鈴木
88	松年私塾就讀
90	隨幸野楳嶺學畫
93	隨竹內栖鳳學畫
95	獲一等褒賞
02	兒子信太郎（松篁）出生
07	第一回文展展出作品
36	自稱「松園」
48	後受獎無數
49	榮獲文化勳章（第一位獲此殊榮的女性）
1949	死於奈良

畫面上充滿知性與力度

漸層畫面中充滿情感。

將色面與色面之界線處理得非常清晰就叫做分離，表現出來的效果正好和漸層相反，可將畫面處理得非常明快清新，適用於表現知性且強而有力的意象。

畫面上充滿清新知性之美的是哪一幅畫呢？

作畫時更精益求精地追求色彩或形狀，就會創作出「抽象」的畫作。既是畫家又是設計師的馬克斯・比爾（Max Bill）想到「美學」與「數學」的共通點，打算以形狀或色彩表達出數學構造。順便一提，結合美學與數學的想法不只比爾想過，德國美學家馬克斯・班斯也曾提出過「美＝秩序／無秩序」。a圖呈現出漸層效果，b圖採用了分離手法。哪一幅畫作看起來比較清新宜人呢？

a 漸層狀態

色面與色面之界線模糊，形成漸層效果。清新感消失，畫面上充滿著情感。漸層常用於表現模糊曖昧氛圍，因此，非常適合用於描寫溫柔地包容賞畫者情感，療癒賞畫者心靈的畫面。其次，遠離明亮清新的現實，適用於表現夢幻的意象。

▲傳・狩野永德　檜圖屏風　八片一組 1950年左右
強而有力的分離效果
將色面與色面的界線處理得非常清晰，就會呈現出分離狀態，描寫出充滿男性特質的強勁力道。桃山時代的永德就是因為感受到強而有力的分離氛圍而與織田信長、豐臣秀吉等戰國武將產生了共感。

色面與色面的界線分明就會呈現出分離效果。畫面鮮明、清新且充滿知性之美。即使是相同的色彩、相同的構圖，經分離處理後，就會呈現出界線分明、強而有力且充滿理性氛圍的畫面。

> 經分離處理後畫面就顯得條理分明。

▲馬克斯·比爾　海報（圖表化且多樣的）　1969 年

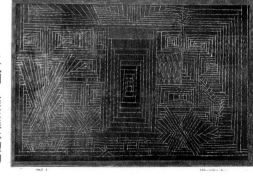

▶克利　蓋在森林裡的城堡　1926年
漸層狀態充滿優雅、穩靜氛圍

克利生於瑞士伯恩近郊的一個熱愛音樂的家庭，就讀初級高等學校時加入伯恩市管弦樂團，負責演奏小提琴。長期描寫浮現在腦海之中的寂靜、夢幻的情景，認為「藝術要表現的並非眼睛看得到的東西，藝術要表現的是眼睛看不到的事物。」克利就是在這種想法下創作出不可思議的作品。

分離充滿明亮、知性的氛圍

分離即可使相鄰色面的界線更為清楚，因此，分離後，曖昧模糊感消失，畫面變得更分明。各個色面處理得更清楚，畫面就更獨立，看起來就更清新舒服且充滿知性之美。

漸層 融合	分離 襯托
情感、模糊、神祕 優雅的、微弱的	明快、現實、知性 明亮

色量Ⅰ

配色的結構⑨

強調近景，遠景就弱化

a

★

色彩的強弱就叫做「Value（色量）」。位於前方的蘋果顏色畫得較重，背景色彩畫得較輕，就會清楚呈現出遠近感，令人看起來更安心。遠近畫法的基本原則為強調近景色彩，減弱遠景色彩。

畫面上充滿穩靜平和、質樸率真氛圍的是哪一幅畫作呢？高更被塞尚那強而有力的表現方式深深吸引而長期創作靜物畫。裝著水果的白色盤子是高更親手製作，後方的物體也是高更的最愛。從畫面上就能感受到畫家質樸率真、輕鬆愉快作畫時的氛圍。a圖中正前方的蘋果係以色彩暗淡且色量較弱的色調畫出，b圖中的蘋果係以鮮豔色彩及強勁色量畫出。從哪一幅畫作更能感受到自然、率真的氛圍呢？

a 色量較弱的近景

色量最強且色彩最鮮豔的部位為掛在背景牆壁上的圖畫。畫面正前方的水果以比較暗淡且色量較弱的色彩畫出。近景的色量較弱，和日常生活中看到的遠近感正好相反，因而讓人難以靜下心來欣賞畫作。

> 背景色量太強，讓人難以靜下心來！

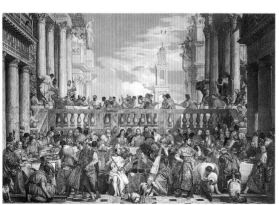

▲委羅內塞　迦納的婚宴　1562～63年
加強近景的色量
基本上，畫正前方時應採用較強的色量，畫出感覺起來很自然，且充滿著率真、穩靜祥和的氛圍。不過，提昇遠景天空的亮度，即可確保遠景與色彩鮮豔的近景之間的協調感。弱化遠景色量即可表現出遠近感，不過，很可能因此而構成非常單調、乏味的畫面。

正前方的色量強度足，畫面就顯得自然沉穩。

▲高更　蘋果、梨、陶器水瓶靜物畫　1889年

b 色量強勁的近景

色量最強勁的是正前方的水果，使用鮮豔醒目的紅色。另一方面，後方牆上的畫作採用暗沈的色調，充滿著自然平和的氛圍。

我們日常生活中見到的情景都是越靠近的物體看起來越鮮豔醒目，越遠離的物體看起來越弱越模糊。加強正前方，減弱遠方，畫面上就會呈現出自然的遠近感，令欣賞畫作的人感到很安心。

在證券公司上班時認識好友的舒芬尼克爾（Schuffenecker）非常喜歡高更收藏的塞尚的畫作，忍不住朝著高更問道：「想不想賣掉這幅畫呢？」沒想到高更竟然氣呼呼地罵道，「誰要買畫我是不知道，這傢伙真是太過分了！」「除非窮到連最後一件襯衫都賣掉，否則，我是絕對不會賣掉塞尚的畫作！」

色量係指色彩之強弱度

「Value」又稱「色價」，係指色彩之強弱、輕重，意思和「色量」（→P.86）幾乎相同。使用鮮豔的色調、較大的色相差以及明暗強烈對比即可增強色量（Value）。

色量	
增強　襯托	減弱　融合
畫面中最受矚目、最顯眼 近景、主角	未受矚目 不顯眼 遠景、背景

增強色量的方法
①提高色調（彩度）
②加大明度差
③加大色相差

促使逆轉以強調遠景

促 使色量逆轉，繪畫的獨特技巧就會呈現出來。逆轉見慣的日常感覺以強調遠景，遠景就好像近在眼前，和日常生活中的感覺很不一樣，就會讓人產生身體重心逆轉似的錯覺。

畫面上充滿著戲劇性效果，令人深深期待後續發展的是哪一幅畫作呢？

葛飾北齋運用令人意想不到的繪畫技巧，創造歡樂氣氛以饗欣賞畫作的人。並非直接表現出眼睛所見的遠近感，逆轉色量後，遠景中的富士山就成了畫面的主題，主題就會鮮明地往眼前靠了過來。a圖中的近景色量較強，b圖中加強遠景的色量。畫面中充滿戲劇性效果的是哪一幅畫作呢？

a 正常的色量

遠景中的富士山看起來很遙遠、很模糊，正前方的河灘描寫得非常強烈，和我們見慣的遠近感一樣，因此，看起來很自然，不會顯得格格不入。不過，畫面上因為太自然而顯得平凡、單調。作畫時假使讓單純地描寫眼前光景，很難畫出令人印象深刻的畫作。

b圖中北齋盡情揮灑色彩，將遠景中的富士山畫得很搶眼，和前景中的馬匹、船上的人形成強烈對比。富士山好像近在欣賞畫作者的眼前。

嗯～
很普通。

將前景中的人、馬勾勒得非常清晰有助於凝聚前景的色量，將富士山處理得非常鮮明，看起來依然很自然。連前景中一些非常細微的部分都勾勒得很清晰，看起來就很自然。因為該部分非常小，所以，可以在不會影響整體畫面狀況下呈現出安定感。強烈地描寫遠景時，必須確實處理好成為前景要點的部分，以處理出協調自然的畫面。

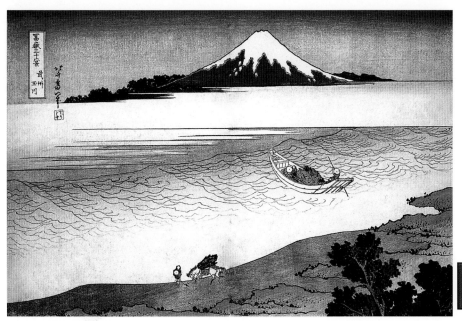

▲葛飾北齋　富嶽三十六景　武州玉川　1832～34 年

b 色量逆轉

遠景（富士山）的色量比前景（河灘）的色量更強勁，富士山成了畫面上的主角，好像矗立在欣賞畫作者的眼前。促使色量逆轉，即可處理出遠離現實，充滿夢幻般戲劇性效果。

北齋活到九十高齡，而且，聽說畫小幅畫作時都不用戴眼鏡，作畫時也不會彎腰駝背，真令人驚訝。北齋看起來這麼健朗，不過，聽說六十八、九歲時曾經罹患過腦中風，治癒後就非常重視自己的健康，開始用中藥調理身體，調配長壽藥方，早晚服用，每日兩回。

北齋是一位搬家次數高達九十三次的搬家魔，其中只有一次例外，一直都租屋過著非常簡樸的生活。房裡亂七八糟，從來不整理床鋪，餐具用過後也不清洗，由此可見他的生活是多麼不修邊幅。北齋待在這樣的房間裡，不在乎身上穿得多破爛，不停地畫著畫稿。書店派小學徒跑腿來到住處時，就會撿起屋裡的紙張畫些東西送給小學徒，幾乎每次都送，可見北齋待人多麼謙和周到。

噢～好浪漫喲！

色量適合就會呈現出美感

色量不適合，畫面就顯得很混亂，無法表現得很沉穩；色量適中，畫面就顯得很沉穩，自然就呈現出「美感」來。北齋逆轉了色量，將遠景處理得很搶眼，中景卻畫得很弱，近景稍微強於中景，和遠景呈現出非常協調的美感。非常巧妙地運用了色量的秩序。

誰是主角呢？

原 則上，處理畫面中最受矚目的主角時必須採用最大的色量。即使不是近景，加強色量，該處就會成為主角。即使處在不可思議的空間，加強主角就會顯得很自然。

畫面上充滿著幻想氛圍，看起來卻非常有安定感的是哪一幅畫作呢？

生於俄羅斯的夏卡爾終身創作充滿孩童幻想般意象的作品。此畫作的主角為在天空中飛舞的雞和山羊。a圖以強烈的色量描寫右前方的人物，b圖將右前方畫得非常弱。畫面上較有安定感的是哪一幅畫作呢？

a 主角為右前方的三個人

最強勁的色量為右前方的三個人，畫面上表現出自然的遠近感，極其平凡常見的畫面。前方較強，因此，觀畫者的視線會緊緊盯著這三個人。作者夏卡爾心目中的主角雞和山羊印象變弱，視線胡亂移動，充滿幻想的氛圍沒有派上用場。

夏卡爾說「生下來就馬上被裝入水桶之中，我記得那個水桶。」聽說我一生下來並沒有生命跡象，家人覺得我根本養不活，用髮夾戳我或把我沈入水桶裡，好不容易才發出微弱的初啼聲，這才開啟了我的人生。

▲「聖路易詩篇集」 埃利澤與利貝嘉　1260年左右
無論表現遠景或近景都採用相同的色量，遠近感就會消失，出現平面的圖樣。

110

主角為雞和山羊

色量最強勁的是雞、月亮、山羊，描繪前方的人物時採用了陰暗微弱的色量。雞才是這幅畫的主角。雞在空中飛舞，不太可能出現的奇幻光景，作者若明確地表示出主角的位置，就會產生安定感，加強希望配置主角位置的色量後，即使逆轉常識，畫面上依然顯得很自然。

▲夏卡爾 雪之道 1976 年

夏卡爾的畫室位於肉食品處理場旁，附近住著好多位外國藝術家。朋友邀約吃飯時都必須等候，因為，夏卡爾最喜歡的工作服是打赤膊。「工作的時候，穿任何衣服都叫我難以忍受！」以及突然需要穿衣外出時就會說「穿什麼都好」的極端拘謹個性。

> 雞和山羊在空中飛舞著！

Hint of Color scheme

把近景畫得很強烈 是極少數人的作法

P.106的高更靜物畫中，前景強而有力且表現得非常率真、自然。不過，繪畫界中只有極少數人會採用那麼直接重現真實景象的遠近表現方式。把看到的情形原原本本地畫出來，與其說是「作品」，不如說是「寫生」。最重要的是畫家必須依照自己的意思決定主角，組合畫面，決定色量。

第三章 襯托出主角

將畫面處理得更清新、更安定的基本作法為清楚地畫出主角。主角模糊不清，易使觀畫者產生焦慮、不安心情。

第三章中要介紹的是可清楚突顯出主角的五種方法。例如：描繪柔弱、不太顯眼的主角時，充分地運用領地（↓P.130）或陪襯色（↓P.124），即可清楚突顯出主角的特質。

襯托出主角後，畫面就會顯得更清新、更沉穩

主角具備安定心情之作用

清楚地表示出主角後，畫面就會顯得很安定、很沉穩。以主角為中心的構圖，適用於表現內向的、保守的安心感。無論什麼時代，我們的心中總是充滿著追求安定的心情，畫面上有主角，心情就會平靜下來。

顯得軍容壯盛，畫面處理得比較沉穩的是哪一幅畫作呢？

林布蘭特（Rembrandt Harmensz van Rhijn）描寫民兵團準備出動防備西班牙軍隊攻擊的畫面。人數眾多的隊員們待在大白天卻顯得很昏暗的房間裡準備著。a 圖中每位隊員都均勻打光，b 圖中外界光線射入屋內，只照射到隊長和副官，誰是主角，一目瞭然。哪一幅畫作看起來比較清新明確呢？

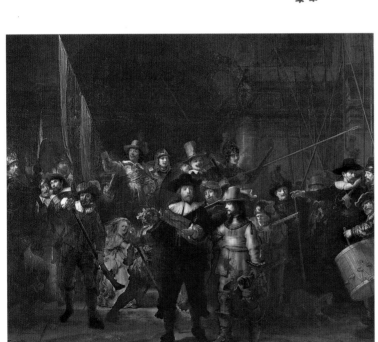

★

主角不明確，畫面朦朧令人無法靜下心來。

a

主角	
有	無
安定、內向的 威嚴莊重 從容不迫、傳統的	不安定的、開放的 混沌的、自由 真實坦率

三種色彩的配置方式（→P.34）

對決型：Useful

主角為中心 ← S

中心型：Spiritual　　　散開型：Casual

這是一幅以「夜巡」為畫作標題而聲名遠播的知名畫作。事實上,畫作中描寫的並非夜間光景,描寫的是大白天裡的昏暗室內。荷蘭畫界習慣於畫作完成後塗上厚厚的亮光漆以形成保護膜,這幅畫顯然是因為保管者一直讓灰塵留在畫作上而讓人誤以為那是描寫「夜間」光景。畫中主角(隊長)的肩飾或從天花板投射到手掌上的光線,依判斷應該是白天的陽光。

打上光線就知道誰是主角,清新明確,令人安心。

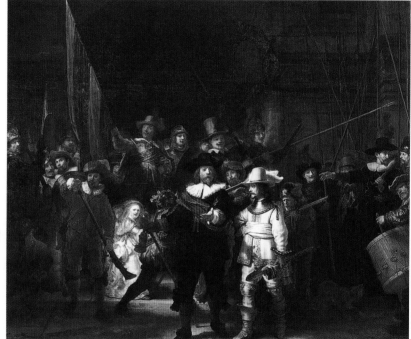

▲林布蘭特　夜巡　1642年

編制龐大的民兵團。創作這幅畫作前的一六四〇年代,荷蘭各都市都曾遭受過西班牙軍隊的攻擊。除長槍外,連手槍或大鼓都帶著,與其說是民兵團,不如稱為軍團更貼切。順便一提,林布蘭特有一個非常奇怪的收集癖好,喜歡收購日本的頭盔。這一年為日本江戶時代初年,島原之亂剛剛結束後。

林布蘭特年表

1606	
06	生於荷蘭萊登
20	從萊登大學休學 開始學習作畫
23	去阿姆斯特丹跟拉斯特曼學畫
32	「杜爾博士的解剖學課」受到好評
34	和畫商的親戚結婚
42	「夜巡」評價很低
56	破產
65	左右「猶太新娘」妻子過世,遺產問題陷入泥沼
68	兒子過世
69	死於阿姆斯特丹
1669	

增強色量，該部位就成了主角，主角越清晰越能產生安定心情之作用。從下頁起將檢視的是五個有助於確立主角的好辦法。

欣賞畫作後心情會更舒暢的是哪一幅畫作呢？

畫面上描寫著十五世紀法蘭德（當今的荷蘭、比利時）的結婚典禮情景。丈夫舉起右手發誓，左手牽著妻子的手。這是一幅籠罩著神祕面紗的繪畫。a圖中以相同配色表現夫婦，b圖中只有新娘採用鮮豔且強烈的色量。

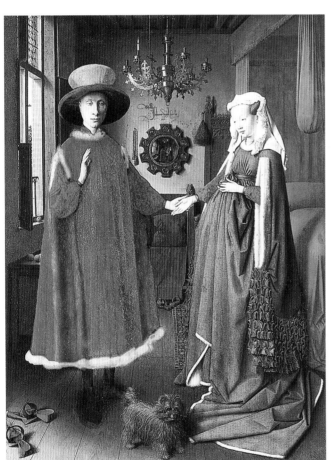

★

以相同強度的色量描繪夫妻，看不出誰是主角。

該從哪裡看起才好呢？

配色要點

以紅色背景突顯妻子，從天花板上垂下一片色彩鮮豔的紅色布幔以裝飾背景。背景中的鮮紅色相當於妻子身上的綠色對比色，大大提昇了妻子的色量。

妻子打扮華麗，的確是這幅畫作的主角。

畫面清新，夫妻看起來感情融洽甜蜜。

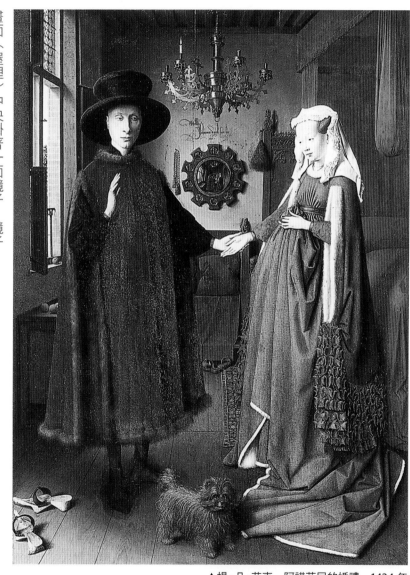

▲楊‧凡‧艾克　阿諾芬尼的婚禮　1434 年

畫面（屋裡）中央掛著一面鏡子，鏡子裡畫著兩位和這對夫妻面對面的人，其中一人為楊‧凡‧艾克（Jan Van Eyck），這幅畫等於是結婚證書。

好重…

秉持位於中央，色量大，色彩強烈的原則 Ⅰ

場面浩大且強而有力

★ⓐ

秉

持「位於中央」、「色量大」、「色彩強烈」的原則，即可處理出突顯主角特徵且畫面非常安定的畫作。不過，務必謹慎處理，以免因過於安定而失去繪畫的趣味性。

欣賞後感到心情無比舒暢的是哪一幅畫作呢？

位於遠景中的主角即使畫得很小，只要位於中央且採用強烈色彩，即可明確畫出主角氣勢。此作品中描寫的是五十多位科學家或哲學家，輕鬆愉快地聚集在拉斐爾（Raffaello Santi）畫的「雅典學院」裡的情景。在中央走動著的是柏拉圖和亞里士多德兩位偉人。以暗沈的顏色畫出a圖中央的兩個人，b圖則採用鮮豔的顏色。賞畫後感到心情無比舒暢的是哪一幅畫作呢？

ⓐ 主角不明確

拉斐爾扭轉常識，將兩個主角配置在前方。不過，a圖遠景中的人物顏色畫得很淡，前方的人物看起來非常鮮明，採用極為普通的強弱關係描寫方式。因此，遠方的兩個人看起來不像是主角，看不出誰是主角。不知道主角在哪裡，欣賞畫作的人就會下意識地尋找主角，無法氣定神閒地專心欣賞畫作。

畫面上描寫著達文西、米開朗基羅，還有看起來覺得很像拉斐爾自己的人像。任何時代都一樣，輕鬆畫出尊敬的人或熟悉的朋友們的作法，顯然是畫家們的特權。這幅「雅典學院」畫作被譽為是以神學、哲學、法學、詩學為主題的學術系列作品中最不同凡響的作品。

主角不明確，無法專心欣賞畫作。

視線飄忽不定。

我在這裡！

以特別鮮豔的色彩描繪中央的兩個人，畫像雖小，主角地位卻非常明確。因此，可以氣定神閒地欣賞主角以外的學者的風采。

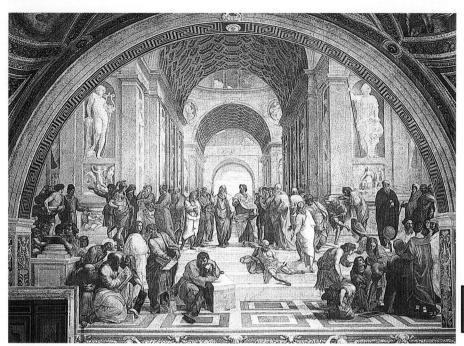

▲拉斐爾　雅典學院　1509～10年

> 一眼就看出主角，可以氣定神閒欣賞畫作。

清楚突顯出主角的兩種色彩運用巧思

提昇背景亮度以強化對比。　以鮮豔的陪襯色襯托主角。

基本原則是使用強烈的色彩畫主角
使用較弱的色彩就無法確立主角，處理出沉穩的畫面。

▲莫內　日本女人 1875年　氣勢微弱的主角。
氣勢強勁的主角。

Hint of Color scheme

色量是促使產生對比後才表現出來

採用鮮豔的色調是「加強色彩」的最有效辦法。不過，採用不是色彩鮮豔的無色彩顏色時，只要將白色和黑色並排在一起，依然可搭配出驚人的高色量效果。右下左圖中的紅色服飾旁的白色扇子，或和服花樣中的白色就充分發揮著效果。

拉斐爾年表		
1483	83	生於義大利烏爾比諾
	98	進入貝魯吉歐的畫室學畫
	04	「瑪利亞的婚禮」去佛羅倫斯，向巨匠的作品學習
	09	去羅馬繪畫梵蒂岡壁畫成為羅馬教廷的寵兒
	13	「希斯汀聖母」「雅典學院」(～10左右)
	14	擔任聖彼得大教堂的建築主任
1520	20	死於羅馬

畫面上自然、清新

★

描寫主角時採用較弱的色量，畫面上就會充滿不安氛圍。配置在中央且面積較大就會成為主角。應該是主角的人物氣勢太弱，畫面上就會顯得很混亂，充滿不安氛圍。

畫面清新且顯得很沉穩的是哪一幅畫作呢？

夏卡爾以簡單到畫面上只有兩個人的構圖，畫出月光照射下的一對戀人。a圖中，將描繪前方（女性）和後方（男性）的色彩調換過來。簡單到只有兩個人構成的畫面，倘若逆轉色量，就無法處理得很沉穩。a圖中，女性衣服的顏色和背景的色相太接近，b圖中，女性的衣服顏色為對比色。哪一幅畫作看起來比較清新呢？

後來成為夏卡爾夫人的貝拉，是一位擁有三家寶石店的資產家最疼愛的小女兒，當時是想當女明星而就讀女子高中。「她就是我最想娶回家的妻子！」夏卡爾對貝拉一見鍾情。貝拉也曾說過，健康帥氣的夏卡爾「在我眼裡是一顆非常閃亮的星」。情投意合的一對愛侶就此誕生。

ⓐ 前方的女性採用了微弱的色量

女性的粉紅色衣服顏色和藍紫色背景的色相太相近，因此，看起來好像融入背景之中，這就是類似色的效果。應該是畫面中主角的女性一旦融入背景，氣勢就會顯得很弱，整個畫面顯得很鬆散。相較於b圖，明明是相同的色彩組合，主角的氣勢卻弱得判若兩人，導致畫面上充滿著不安的氛圍。心情振奮不起來，當然無法成為深深烙印在觀畫者記憶中的畫作。

主角（女性）
氣勢太弱就
無法凝聚視
線焦點。

120

前方的女性採用了強勁的色量

女性衣服上的綠色、黃色和背景中的藍紫色形成強烈對比，成了畫面上的對比色。女性的色量自然地提昇。另一方面，後方男性身上的粉紅色非常接近背景色，已融入背景之中。前方的女性強，後方的男性弱，因此，將畫面處理得非常恰當、清新。

主角明確強烈，畫面就顯得清新。

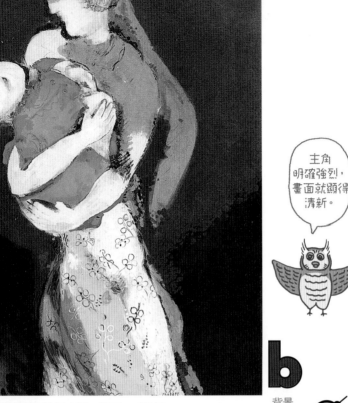

▲夏卡爾　月光照射下的戀人們　1926～27 年

主角身上的粉紅色為背景的反對色；配角身上的綠色為背景的類似色

配角＝
背景的類似色

背景

主角＝
背景的對比色

強調主角時基本上應採用對比色

提高色量的三種方法之一為採用最大的色相差。以對比色描繪主角，色量自然提昇，且散發出開放、生動活潑的氛圍。

色相差	
大　對比色 突顯	小　同系色 融合
主角突顯出來 開放的 生動活潑	未受矚目 不顯眼 遠景、背景

色彩不鮮明也能成為主角

主角的色彩非常柔美也沒關係，只要擺在中央，以較弱的色量描繪背景，中央那淡淡的人物依然是主角。

◀巴辛　莎樂美　1930 年

將畫面處理得更明亮、更生動活潑

「萬綠叢中一點紅」描寫的是綠油油的草地上開出一朵紅花時的那種令人驚豔的美麗光景。將主角和對比色組合在一起時，除了顯現出充滿主角氛圍的強度外，還會因為散發出緊張感而使整個畫面看起來為凝聚。

畫面上顯得很清新、很生動活潑的是哪一幅畫作呢？葛飾北齋創作的「富嶽三十六景」畫作之一，從甲州石班澤（鰍澤）角度看富士山時景象。笛吹川和釜無川在這一帶匯流，形成富士山川的激流處，有一位漁夫站在岩石上撒網。實際前往甲州（山梨縣）這一帶眺望富士山時，總覺得富士山好像就近在眼前。北齋卻以清流似的畫法，畫出一幅讓觀畫者視線緊盯著畫中主角漁夫的知名畫作。a圖中的漁夫為藍色，和背景為相同顏色。b圖為對比色。哪一個畫作顯得比較清新俐落呢？

a 不知道主角身在何處

周邊為藍色，以相同顏色畫出漁夫的衣服，看起來完全融入周邊環境中，主角的感覺盡失，因此，成為風景中的一部分，緊張感消失，畫面顯得單調無比，好像洩了氣的啤酒。仔細比對一下b圖吧！差異只有漁夫身上的衣服顏色，那個面積非常小的鮮紅色。只這麼一點小差異就成了微對決型色相，在動人的畫面中營造出一股活力。

太單調了。

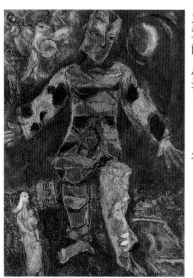

對比色確實發揮作用，主角就會安定下來。「小丑」為出現在法國喜劇中的丑角藝人，出現時身上總是穿著縫上三角帽或口罩的襤褸布衣。對夏卡爾而言，那是用於描寫幻想情境的最佳題材。以紅色和綠色的強烈配色方式描寫畫中主角的小丑，再配上藍色和黃色的對比色背景。

▲夏卡爾 小丑 1970年

b 以紅色為對比色確實發揮作用

漁夫的衣服為紅色，成為描寫岩石、河川的綠色的對比色。漁夫為對比色，因

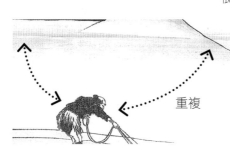

▲葛飾北齋　富嶽三十六景　甲州石班澤　1831～34 年

> 好像聽得到漁夫們聊天的聲音。

重複

而顯得非常顯眼且生動活潑。此顏色僅限於表現漁夫和孩童的服飾，面積非常小。

因此，將漁夫們在大自然中工作的辛苦意境描寫得非常感人。

將紅色重複應用在彩雲上

萬綠叢中一點紅，漁夫的紅色衣服看起來顯得很沉穩，一點也不突出，關鍵在於籠罩在富士山頭的彩雲。仔細觀察就會發現，彩雲中微微加了點紅色。此紅色和漁夫衣服上的紅色為相同顏色。因為重複使用顏色，所以，漁夫的衣服顏色顯得很沉穩。

北齋的長孫是一個行為偏差的人，嚴重程度甚至出現「七十五、六歲的北齋離開江戶就是導因於長孫事件」的說法。北齋視長孫為蛇蠍，罵長孫為「放蕩子」。北齋像做功課似地，每天早上都會在小小的紙片上畫獅子，看到這種情形的人問他為什麼要這麼做，北齋竟然回答「我是在祈求上蒼，早日幫我除掉這個惡魔似的長孫。」

Hint of Color scheme

對比色突顯出主角

紅色和綠色、藍色和黃色的關係就叫做對比色。對比色為擺在色相環上看，位於相反方向的色彩組合。色相距離越遠，對比態勢越強，表現出更開放的緊張感，更加突顯出主題部分。

藍色　黃色　　　紅色　綠色

主角顏色非常弱，畫面上依然顯得生動活潑

畫面上因沒有陪襯色而顯得單調。

以強烈的色調描寫沉浸在微微憂傷之中的主角，畫面上就會顯得很不協調。此時，可將主角的色調表現弱一點，近旁加上色彩鮮豔的對比色，即可將應該是柔美微弱的主角表現得更生動活潑。

將優雅的演奏者描寫得非常浪漫的是哪一幅畫作呢？

希臘神話中的音樂奇才奧菲斯的身體，被托拉基亞的女人們分成八大塊後投入河川中，豎琴和頭部漂流到列士波斯島。魯東以充滿幻想的手法描寫該悲劇。a圖中的豎琴和頭部為相同色相，b圖以對比色藍色畫出。這是一幅背景中加入暗示幻想的紫色，強調充滿悲傷、華麗氛圍的作品。畫面上充滿著浪漫氣氛的是哪一幅畫作呢？

a 畫面上沒有陪襯色

豎琴、奧菲斯的頭部以相同色相畫出，畫面上並未出現陪襯色效果。採用同系色，因而表現出沉穩、閉鎖意象。構圖中雖然充滿浪漫氣氛，不過氣氛不像b圖中那麼濃烈。開放的配色才能醞釀出浪漫氣氛，沉穩的配色無法孕育出浪漫氣氛。這種配色方式無法傳達出樂師的悲悽氛圍。

▲安迪·沃荷　伊莉莎白泰勒　1964年
陪襯色將主角襯托得更華麗
眼皮上的寶藍色成了陪襯色。面積雖小卻充分發揮陪襯效果，將整張臉襯托得更生動。和魯東一樣，現代繪畫巨匠安迪·沃荷（Andy Warhol）也擅長於運用這種效果。

畫面上有陪襯色

十九世紀末的畫家們非常喜歡以這種充滿戲劇性張力的故事為主題。

大部分畫家喜歡以說明方式描寫故事，魯東喜歡以抒情方式詮釋故事。

豎琴為色彩鮮豔的藍色。以畫中主題（頭部）的對比色為陪襯色，因此，整個畫面顯得更開放且充滿浪漫氣氛。演奏者奧菲斯表情看起來非常穩重優雅，畫面上卻顯得非常生動活潑。

好浪漫哟！

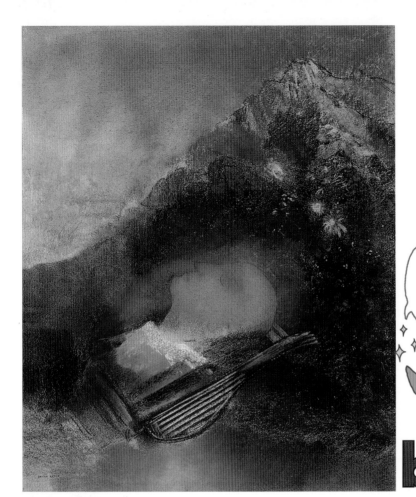

▲魯東　奧菲斯　1913 年以後

Hint of Color scheme

暗沈的色面因為加上陪襯色而顯得非常華麗

沒有加強主角本身的顏色也沒關係，只要在主角近旁加上色彩鮮豔的對比色，即可突顯出主角。創作柔美的主題時依然採用柔美的描寫方式，利用陪襯色即可提昇色量。陪襯色面積非常小，和強調色一樣，依然能充分發揮突顯主角的效果。

陪襯色	
有	沒有
開放的、強而有力的生動活潑	閉鎖的、內向的穩重的、素雅的

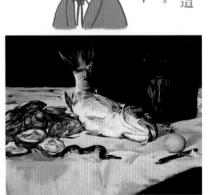

▲馬內　鯉魚靜物　1864 年

黃色的檸檬和紅色的魚都是陪襯色。即便是主題（鯉魚）的色彩非常淡雅，只要陪襯色充分發揮效果，鯉魚就會被襯托得栩栩如生。

「這幅畫作完全來自馬內對日本和西班牙的濃厚興趣，馬內最想創作的卻是近代畫。」

將恬靜溫馨的構圖描寫得非常生動活潑

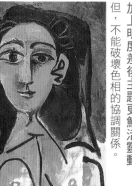

Berthe Morisot

a

白色是一種完全沒有色彩、沒有主張，白得像一張「白紙」似的顏色，相對的，也是最能強烈表現出主題強度的顏色。正因為是一張白紙，所以，絕對不會因為使用白色就和其他色面顯得不協調，只會呈現出提昇色量之效果。

孩子和母親都描寫得生動活潑且充滿活力的是哪一幅畫作呢？

莫莉索（Morisot）是一位充滿女性畫家特質，擅長於描寫優雅、溫馨人物畫作的畫家。請姊姊愛德瑪為模特兒，描寫出母子玩捉迷藏的畫面，柔美卻充滿開放感的野外遊戲氛圍。a圖中的白色暗沈模糊，b圖中白色明亮清晰。

哪一幅畫作顯得比較有活力呢？

a　明度差變小，感覺不出活力

孩子的衣服或母親的衣服色彩都非常淡，和周邊的明暗對比非常低，因此，畫面上看起來沉穩、柔美。相對的，因主角氣勢太弱，整體畫面顯得暗沉模糊，無法展現出活力來。充分運用白色特有的明暗對比效果，即可確保整體畫面上的優美程度，補足活力，在不影響整體柔美氛圍狀況下，處理出非常有活力的畫面。

看起來不是很有精神。

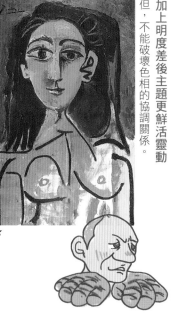

▲畢卡索　賈桂琳的肖像
1963 年

加上明度差後主題更鮮活靈動
但，不能破壞色相的協調關係。

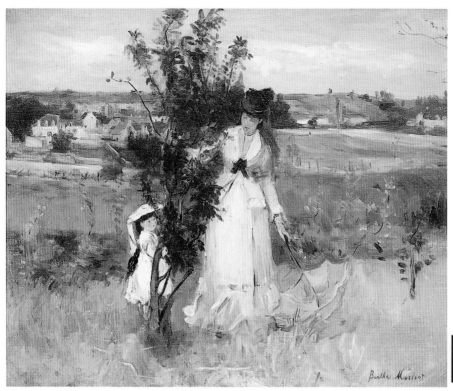

▲莫莉索　捉迷藏　1873 年
白色暗示純潔，表現出母女倆那楚楚動人的氛圍。

恬靜溫馨
卻顯得生動
活潑。

b
明度差非常大

這個時代的女性通常不會就讀美術學校，只會進入私人的畫室學畫，也被禁止面對模特兒作畫。男同學面對女性模特兒作畫時，女同學只能對著「活生生、赤裸裸的牛」畫素描。莫莉索不能學習畫裸體像，對於學習傳統的西洋畫作者而言是一個致命傷。隱藏在衣服底下的身體線條非常模糊，因此，很難具體描寫出沉穩的女性重心。

孩子的衣服為白色，母親的衣服也非常明亮，和前面的樹木形成強烈的明暗對比。兩個人看起來精神奕奕地置身於恬靜溫馨的環境之中。以色調柔和的綠色～近似黃色的色相描繪背景時，即便是以白色將主題畫得很鮮明，也不會破壞整體的協調感，只會彌補強度上之不足，成為畫面上的活力來源。

哞？

在完全不會失去色相平衡狀況下加強

最大的明度差為白色和黑色之組合。只加大明度差，不改變色相，色量依然會增強，表現出主題的力度，還可在完全不影響色相平衡狀態下處理出華麗動人的畫面。

莫莉索年表

1841	
41	生於法國布魯日　父親為縣長
55	在母親的教育下　和姊姊一起學畫
61	隨柯洛學畫
65	首次入選沙龍
68	「捉迷藏」　展出作品
73	首次於印象派畫展中展出作品
74	結識馬內
78	為止每年入選沙龍　女兒茱莉出生
95	和馬內的弟弟結婚
1895	因照顧生病的女兒而累倒，死於巴黎

加大明度差 II

突顯主角④

最強勁的強化法

a

黑白的色彩對比強度，遠比色相對比強勁。令人意外的是，黑白對比的表現方式遠比加大色相差的對比色配色方式，更可以鮮明地突顯出主角的特徵。

將畫面中央的人物描繪得更清晰、鮮明的是哪一幅畫作？

挪威至寶孟克畫過瑪利亞之生與死。描寫過四周有來回游動的精子與胎兒，畫出瑪利亞受胎的那一瞬間的恍惚表情。瑪利亞畫作上卻出現「死」的意象。孟克將生與死融為一體。a圖中促使「色相」對決，b圖中促使「明暗」對決，當然，從a圖和b圖中都能馬上看出主角，不過，中央的主角顯得非常「明確」的是哪一幅畫作呢？

★

主角模糊不清。

a 明明採用了強烈的對比色，主角為什麼那麼模糊呢？

中央的人物採用了強烈的對比色，因此主角為非常明確。不過，畫面上因為沒有形成明暗差，欠缺明亮度而顯得模糊不清。其次，以紅色和藍色搭配出強烈鮮明的印象。畫面上呈現出熱切的意象，並未表現出孟克想表達的虛無的「死」之意象。加上色相差後，意象完全改變，因此，加上明度差效果比較好。

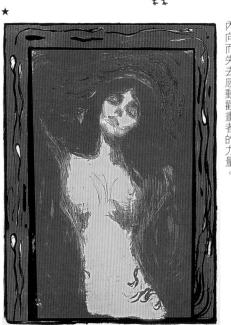

★

明度差太小，畫面就顯得模糊、沉穩

未形成色相差，又降低明度差，畫面就顯得很沉穩。易因過於內向而失去感動觀畫者的力量。

主角非常明確

主角瑪利亞因黑白對比而清楚地浮現在畫面上。主角明確，因此畫面顯得非常清新。因避免採用鮮豔的色彩而成功地營造出死亡意象。

用於表現抑鬱心情的黑色。

▲孟克　瑪利亞　1895～1902 年

孟克畫的瑪利亞——達格妮為醫師的女兒，挪威首相的姪女，既非美人，胸部也不豐滿，卻充滿謎樣風采，任何男人都為她著迷。被形容為「穿著緊緊地繃在皮膚上的黑色長禮服，腰上繫著寬寬的綠色鱷魚皮帶」，打扮得像個娼妓似地出現在妹妹的訂婚席上，嚇壞了在座的賓客。崇尚無節操主義，喜愛誇張的化妝，愛喝酒、抽煙。身為醫師的兒子，卻煙酒不離手的孟克，獨佔如此奇特的女子並以她為模特兒，創作出無數傑出畫作。她卻和相識不久的怪男人結婚，並結束這悽慘的命運。儘管如此，達格妮還是唯一能夠得到孟克原諒的女人。

Hint of Color scheme

明度差效果最強勁的畫作

人們用於分辨明暗的視神經能力，據說高達分辨色相視神經能力的二十倍。人們的祖先進化到目前這個樣子之前，曾經躲避過恐龍的攻擊，活在黑暗中。色相差效果強勁，不過，最先注意到的顯然是明度差。

孟克年表

年	事件
1863	生於挪威南部洛登
63	父親是軍醫
68	母親得肺結核過世
77	遭受父親的家暴 姊姊過世。深受類風濕性關節炎、支氣管炎所苦
81	進入奧斯陸皇家美術工業學校就讀
85	「生病的孩子」（—86）
89	去巴黎留學
92	在柏林開個展，因為遭受批評，僅展覽一週即結束
93	「吶喊」
08	因精神異常而住院
44 1944	死於奧斯陸

擴大領地

柔美的主角變得更鮮明

★　ａ

演 員獨自站在廣大的舞台中央，開始娓娓道來，那個演員就是主角。說話即使不是很大聲，只要四周安靜下來，聲音就會聽得很清楚。作畫的道理也一樣，溫柔的主角身旁若留下餘白，主角自然就會突顯出來。

展現出清新優雅女性特質的是哪一幅畫作呢？

長期創作著充滿神祕色彩畫作的魯東，晚年也創作出這麼華麗的人物像。這是一幅由靜靜沉思著的女性和夢幻似的花朵構成不協調美感的畫作。ａ圖中的人物周邊填滿花朵，ｂ圖中留下大塊餘白。此餘白部位就叫做「領地」，領地越大，越能描寫出畫中主人翁的恬靜、鮮明印象。畫面上顯得比較清新的是哪一幅畫作呢？

沈悶無比，被緊緊勒住似地。

a
女性無領地，畫面顯得雜亂不堪

填滿花朵而顯得很雜亂的畫面，和恬靜的女性表情顯得很不搭調，主要原因為女性周邊沒有領地。

畫面上因色彩繽紛的花朵和恬靜的女性直接碰撞而突顯出不協調感。因為柔美的女性和華麗的花朵之間沒有領地，所以畫面上顯得雜亂不堪。

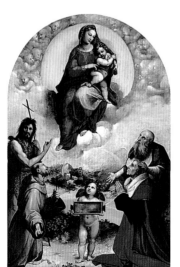

▶拉斐爾　佛利諾的聖母　1511～12年

畫面上有點凌亂，只要留下領地，主題依然可以處理得很清新。以強烈的色彩畫出配角也沒關係，只要加大主角的領地，即可突顯出主角，表現出符合主角的力度，處理出安定的畫面。領地效果相當強勁。

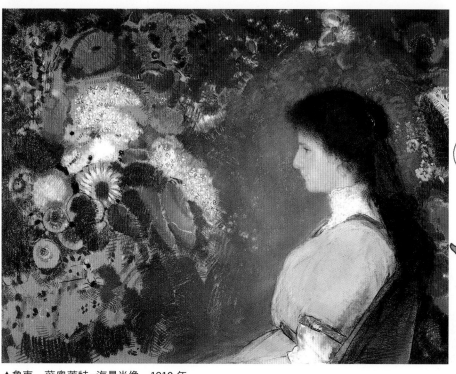

優雅恬靜且充滿神祕感，主角氛圍非常充分。

▲魯東　薇奧萊特‧海曼肖像　1910 年

環繞在女性周圍的廣大領地

以溫婉恬靜的女性和華麗亮眼的花群的強烈對比描寫出不可思議的印象，醞釀出夢幻、神祕感，都是從主角的「領地」孕育出來的感覺。

像 a 圖一樣，畫面上沒有形成領地就會因為花群和女性直接碰撞而顯得凌亂不堪。

形成領地後，畫面上就會因為恬靜氛圍獲得確保而傳達出女性的溫婉恬靜氛圍。由領地來保護主角，女性和花群就不會形成強烈的對比，不會產生不協調感，自然醞釀出神祕感。

魯東創作的花卉作品中總是會出現側著臉龐且若有所思的女性，因為女性臉孔沒有朝著正面而描寫得特別溫柔婉約。這幅花卉與年輕女孩側臉的構圖方式並不專屬於魯東，魯東的創作靈感據說是來自義大利文藝復興時期的畫家比薩內羅。

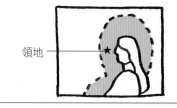

不管領地多小都會成為主角

Hint of Color scheme

構圖四周留下餘白就會自然形成「領地」。餘白為領主的「領地」，領地可使領主看起來實力更堅強。不論領地面積多小，只要加大領地範圍，該範圍就會成為主角的舞台。不管畫面多麼混亂，只要劃出一塊寧靜的空間，主角的氛圍就會自然顯現出來。

領地

莫內因為描寫「光」
而從固有色中解放出來

▲莫內　盧昂主教堂，太陽的效果　1893 年
印象派畫家莫內描寫的盧昂主教堂
將視線投注在「光」上，固有色就越來越弱。

追求光線後終於從固有色中解放出來

邁入印象派時代後，色彩慢慢轉變得越來越自由。將注意力擺在照射物體的光線上，就能超越物體的固有顏色，更清楚地看出光線中的色彩。蘋果的陰影顏色不只是暗沈的褐色，其反射光看起來微微帶著藍光。印象派畫家們仔細觀察光線後，才終於從固有色中解放出來。

莫內創作的盧昂主教堂和實際的聖堂色調有相當大的差異。現代畫家不會受現實色調所束縛，都會自由自在地挑選顏色，不過，這種做法在莫內時代是一種非常偏激、嶄新的冒險。

▲莫內　盧昂主教堂，正大門，灰色的時候　1892 年

開拓嶄新色彩的時代

超越二〇世紀初的印象派，現在，大家對於色彩的想法越來越自由，除了不再拘泥於固有色的色相外，已經可以無視於色量，開始在自己的心中搭配出全新的色彩世界。蒙得里安曾將色彩世界限定在紅色、藍色、黃色上，畫出抽象繪畫作品，現代畫家已經完全從固有色中解放出來。

石材構築的聖堂實際狀況因光線的照射而展現出多采多姿的樣貌，不過，還是比不上畫家們巧手描繪出來的色調變化。照片為巴黎聖母大教堂（資料來源：悠久優《繪畫生活》）。

莫內在大教堂正對面租了房子，將房子當做畫室，然後，在畫室裡排放了好幾面畫布，嘴裡嚷嚷著「我已經拚命畫著，時間還是不夠用。」手上接二連三地畫出受到光線的影響而出現不同樣貌的大教堂。

一八九二年，大教堂畫作完成後，購買作品的訂單蜂湧而來，或許是對作品的自負或壓力吧！曾經在書信中留下「我不預售作品，希望完成作品並過一段時間後才選出希望售出的作品。」之記載。

古典時代的色彩運用都被固有色給束縛住

達文西或米開朗基羅等古典時代的色彩運用，通常被用來重現實際的色彩。描寫人物的臉孔顏色時都採用膚色。

▶哈爾斯 快樂的酒徒
1628～30年

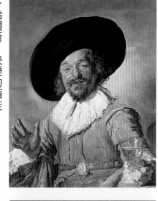

▶杜勒 自畫像 1500年

從故有色中解放出來的現代美術

現代繪畫不會受限於所謂的「臉必須是膚色，畫天空必須使用藍色」等固有色之束縛。

▶馬諦斯
1937年 The Ochre Head

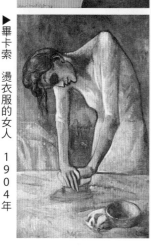

▶畢卡索 燙衣服的女人 1904年

印象派時代是一個非常重要，讓作畫者成功自固有色解放出來的關鍵時代，接下來讓我們透過梵谷，更深入地了解一下當時的情景吧！

梵谷從實際的色調中開拓出全新的色彩世界

天空畫得這麼藍
加深天空色彩後，白色教會被烘托得好像要浮出畫面似地。

沒有指針的時鐘
不會分散觀畫者的注意力。

橘紅色的屋頂
和藍色的天空形成強烈的對比，整個畫面因此顯得更生動活潑。

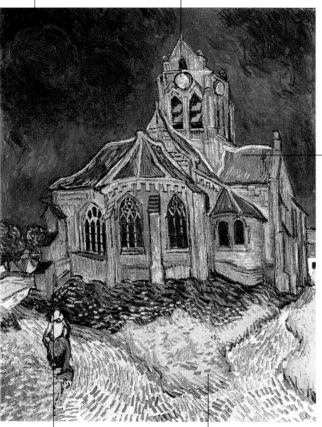

▲梵谷 奧維的教會 1890年

深愛黃色的梵谷竟然克制住使用黃色的念頭。

牆壁從黃色轉變成紫色
避免像在說明似地用黃色描繪這部分，儘量畫出沉穩的色調。結果，將教會描寫得更華麗、更莊嚴、更沉穩。

後方的小房間沒有往後退反而出現在畫面前
梵谷難道沒有注意到遠近法或建築物構造扭曲變形的問題嗎？我行我素的梵谷。

應以暗沉的色調處理鮮豔的綠色
以暗沉色調處理非主角的綠色，即可將觀畫者的注意力轉移到畫中主角的教會上。

色彩成了畫作中的主角

梵谷總是費盡心思運用著「色彩」，全力以赴地以對比色揮灑出最閃耀的色彩，寫給弟弟西奧或妹妹維爾的書信中，經常會提到即將創作的作品，熱烈談論著自己的色彩計畫。P.134下方就是梵谷於一八九○年六月初寄給妹妹的信，信中說認識嘉舍醫師就像是家裡多了一個兄弟，還談到了肖像畫。從書信中即可了解到，梵谷對於自己將創作的畫作中的「色彩搭配」的關心程度，遠遠超過對教會的形態、由來之關心程度，此外，還可連結上「此作品比過去的畫作表現得更華麗。」這句話。

梵谷被遠離村落的老舊教堂深深吸引而創作出無數知名畫作。現在已經成為無數美術愛好者架起畫布的聖地。攝影：佐伯好之輔。

草坪實景色彩鮮豔，畫作中卻描寫得非常暗沈

天空或屋頂畫出鮮豔的顏色，只有草坪畫得暗沈，原因為草坪只是配角，並非畫中主角。

去世一個月前創作的名畫

這幅教堂畫作是一八九○年七月二十七日梵谷持手槍自殺前一個月（六月）前完成，梵谷的色彩運用技術已經達到純熟完美之境界，可以更自由自在揮灑的完成期作品。此畫作曾由最關心、最理解梵谷的嘉舍醫師珍藏，目前展示於奧賽美術館。

「我將村子裡的教堂畫成一幅巨大的畫作──簡明的深藍色，萬里無雲的鈷藍色天空，略帶紫色的教會建築物，裝上鑲嵌玻璃的窗子，看起來像極了群青畫成的藍色斑點，屋頂為紫羅蘭色，感覺起來好像隨處點綴著橘色。前景中有一小片開著花兒的青草地，底下是一照射到陽光就呈現出玫瑰色彩的砂土。感覺起來很像我在努南時畫的骨塔或墓地等習作品，不過我想現在，色彩上恐怕已經表現得更精湛、更華麗了吧！」

資料來源：《梵谷書簡全集 6》（misuzu 書房 1970 年）

珍藏地點清單

《週刊美術館／第9回配書》島本脩二編／小學館／2000

《世界美術大全集／第25卷／世紀末與象徵主義》島田紀夫責編／千足伸行責編·著／小學館／1994

莫內·克勞德

《世界美術大全集／第22卷／印象派時代》池上忠治責編／六人部昭典著／小學館／1993

《週刊美術館／第12回配書》島本脩二編／小學館／2000

《現代世界美術全集2／莫內》座右寶刊行會編／黑江光彥著／集英社／1971

《大系世界之美術／第19卷／近代美術全集》高階秀爾責編·著／學研／1973

莫蘭迪·喬治

《莫蘭迪展》神奈川縣立近代美術館編／東京新聞／1989

《世界美術大全集／第27卷／達達(Dada)與超現實主義》乾由明、高階秀爾責編／山梨俊夫責著·著／小學館／1996

莫莉索·貝絲

《貝絲·莫莉索 某位女性畫家活躍的近代》坂上桂子著／小學館／2006

《黑衣女－莫莉索》Dominique·Bona著／持田明子譯／藤原書店／2006

蒙德里安·皮耶

《蒙德里安》Susanne·Deicher著／中野真理子譯／Benedikt Taschen／1995

《蒙德里安──其人與藝術》赤根和生著／美術出版社／1984

《刊美術館／第50回配書》島本脩二編／小學館／2001

拉·突爾·喬治·德

《世界美術大全集／第17卷／巴洛克2》坂本滿、高橋達史責編／大野芳材著／小學館／1995

拉斐爾·聖齊奧

《新潮美術文庫3／拉斐爾》日本藝術中心編／若桑綠著／新潮社／1975

《世界美術大全集／第12卷／義大利·盧內桑司2》久保尋二、田中英道責編／佐佐木英也著／小學館／1994

《週刊美術館／第21回配書》島本脩二編／小學館／2000

盧奧·喬治

《世界美術大全集／第25卷／野獸派與巴黎畫派》島田紀夫、千足伸行責編／高橋明也著／小學館／1994

《現代世界之美術11／盧奧》高階秀爾、島田紀夫責編／集英社／1986

盧梭·亨利

《現代世界之美術14／盧梭》酒井忠康責編／集英社／1985

《世界美術大全集／第26卷／表現主義與社會派》千足伸行責編／島田紀夫著／小學館／1995

《現代世界美術全集10／魯東;盧梭》座右寶刊行會編／宮川淳著／集英社／1971

魯東·奧迪隆

《奧迪隆·魯東展──光明與黑暗──》東京國立近代美術館、本江邦夫、高橋幸次編／山本敦子年表編／東京新聞／1989

《世界美術大全集／第24卷／世紀末與象徵主義》高階秀爾、千足伸行責編／本江邦夫著／小學館／1996

《週刊美術館第15回配書》本脩二編／小學館／2000

盧布列夫·安德列

《名畫之旅4－中世紀Ⅲ／望見天國的目光》本村重信、高階秀爾、樺山紘一監／富田知佐子著／講談社／1992

《世界美術大全集／第6卷／拜占庭美術》高橋榮一責編／濱田靖子著／小學館／1997

雷捷·費南

《世界名畫18／布拉克與立體派》井上靖編／高階秀爾編·著／八重樫春樹編／中央公論社／1995

《新潮美術文庫44／雷捷》日本藝術中心編／若桑綠著／新潮社／1976

藍碧嘉·塔瑪拉·德

《塔瑪拉德·藍碧嘉展／圖錄》海野弘監修／Alan Blondelle著／塔瑪拉·德·藍碧嘉展實行委員會／1997

林布蘭特·凡·雷因

《〈評傳〉林布蘭特·凡·雷因》土方定一著／新潮社／1971

《世界美術大全集／第17卷／巴洛克2》坂本滿、高橋達史責編／尾崎彰宏著／小學館／1995

《巨匠之繪畫技法 林布蘭特》A. Morrall著／北村孝一譯／ERTE出版／1990

《週刊美術館／第38回配書》島本脩二編／小學館／2000

羅特列克·亨利·德·杜魯茲

《杜虜茲－羅特列克展》Thierry Devynck監、年表／岸本美香子譯／東武美術館、NHK、NHK Promotion／2000

《25位畫家／第13卷／羅特列克》千葉順編·著／講談社／1980

《週刊美術館／第14回配書》島本脩二編／小學館／2000

羅蘭桑·瑪麗

《瑪麗·羅蘭桑》Flora Groult著／工藤庸子譯／新潮社／1989

《週刊美術館／第46回配書》島本脩二編／小學館／2001

《現代世界之美術15／羅蘭桑》八重樫春樹責編／集英社／1985

羅塞蒂·但丁·加百列

《世界美術大全集／第21卷／寫實主義》馬 明子責編／谷田博幸著／小學館／1993

杜菲・勞爾

《杜菲展　1978-79》西武美術館編／瀨木慎一監／西武美術館／1978

《新潮美術文庫41／杜菲》高橋英郎著／日本藝術中心編／新潮社／1975

《世界美術大全集／第25卷／野獸派與巴黎畫派》島田紀夫、千足伸行責編／高橋明也著／小學館／1994

《GREAT ARTISTS週刊／第97號》中山公男監／省心書房／1996

竇加・艾德嘉

《竇加的回憶》Jeanne Fable、A・Vollard著／東珠樹譯／美術公論社／1984

《世界美術大全集／第22卷／印象派時代》池上忠治責編／山根康愛著／小學館／1993

《現代世界美術全集6／竇加》座右寶刊行會編／集英社／1976

德漢・安德烈

《德漢展圖錄》中山公男監譯／Michel Kellermann年表編／朝日新聞社／1981

《世界美術大全集／第25卷／野獸派與巴黎畫派》島田紀夫、千足伸行責編／高橋明也著／小學館／1994

《世界之美術7／靜物》倉田三郎編著／三木多聞、三宅正太郎編／行政／1980

畢卡索・巴布羅

《現代世界之美術12／畢卡索》神吉敬三責編／集英社／1985

《世界美術大全集／第28集／立體派與抽象美術》乾由明、高階秀爾責編／本江邦夫責編著／小學館／1996

《尤特里羅之生涯》J.P. Crespel著／佐藤昌譯／美術公論舍／1979

楊・凡・艾克

《週刊美術館／第31回配書》島本脩二編／小學館／2000

《事業美術大全集／第14卷／北方盧內桑司》勝國興責編／幸福輝著／小學館／1995

維梅爾・喬納斯

《倒牛奶的女僕－畫家維梅爾的誕生》小林賴子著／Random House講談社／2007

《維梅爾的世界》小林賴子著／日本放送出版協會／1999

《維梅爾與該時代》Arthur K. Wheelock Jr.監／PWP、SHP、美日新聞社／2000

《世界美術大全集／第17卷／巴洛克2》坂本滿責編／高橋達史責編・著／小學館／1995

《GREAT ARTISTS週刊／第70號》　部康次編／同朋舍出版／1991

福拉哥納爾・尚・奧諾雷

《名畫之旅15／18世紀I／逸樂之洛可可》木村重信、高階秀爾、樺山紘一監／下濱晶子著／講談社／1993

《世界美術大全集／第18卷／洛可可》坂本滿責編／大野芳材著／小學館／1996

《GREAT ARTISTS週刊／第82號》中山公男監／省心書房／1996

布勒哲爾・彼得（父）

《油畫世界的大畫家11／布勒哲爾》井上靖、高階秀爾編／森洋子著・年表編／中央公論社／1984

《世界美術大全集／第15卷／矯飾主義》森洋子責編・著／若桑綠責編／小學館／1996

波納爾・皮耶

《波納爾逝世50週年展》粟田秀法編・譯／藤島美菜、宮澤政男編／愛知縣美術館、中日新聞社／1997

《世界美術大全集／第24卷／世紀末與象徵主》高階秀爾、千足伸行責編／本江邦夫著／小學館／1996

《週刊美術館／第14回配書》島本修二編／小學館／2000

馬諦斯・亨利

《畫家馬諦斯的筆記》亨利・馬諦斯著／二見史郎譯／MISUZU書房／1978

《馬諦斯展》本江邦夫編・著／東京國立近代美術館、三木多聞、淺野徹、近藤幸夫、松本透編／讀賣新聞社／1981

《世界美術大全集／第25卷／野獸派與巴黎畫派》島田紀夫責編・著／千足伸行責編／小學館／1994

馬內・艾德華

《馬內展型錄》奈良縣立美術館、府中市美術館編／松川綾子年表編／「馬內」展實行委員會／2001

《世界美術大全集／第22卷／印象派時代》池上忠治責編・著／小學館／1993

《週刊美術館／第23回配書》島本脩二編／小學館／2000

《世界之美術7／靜物》倉田三郎、三宅正太郎編／三木多聞編・著／行政／1980

瑪爾凱・亞伯

《馬爾凱展／圖錄／1973》中山公男編・譯／讀賣新聞社／1973

《世界美術大全集／第25卷／野獸派與巴黎畫派》島田紀夫、千足伸行責編／小學館／1994

《週刊美術館／第36回配書》島本脩二編／小學館／2000

慕夏・阿爾豐斯

《慕夏－新藝術的美神們》島田紀夫編／小學館／1996

《阿爾豐斯・慕夏作品集》島田紀夫監／Vlasta Cihakova、Yana Puraputuova著／Yana Puraputuova年表編／Vlasta Cihakova、能城、佐藤節子、小野田橙子、小野田若菜、小松原綠、山崎由美子譯／DOI文化事業室／2004

孟克・愛德華

《孟克傳》Sue Prideaux著／木下哲夫譯／MISUZU書房／2007

《週刊美術館／第29回配書》島本脩二編／小學館／2000

《世界美術大全集／第24卷／世紀末與象徵主義》高階秀爾責編／千足伸行責編・著／小學館／1996

莫迪里安尼・亞美迪奧

《莫迪里安尼》J.莫迪里安尼著／矢內原伊作譯／MISUZU書房／1961

《莫迪里安尼展型錄》匠秀夫監／Marc Restellini年表編／松原俊朗譯／美日新聞社／1992

參考文獻 ※略記：監＝監修 責編＝責任編輯

凡東榮・凱斯

《世界美術大全集／第25卷／野獸派與巴黎畫派》島田紀夫、千足伸行責編／高橋明也著／小學館／1994

《關於凡東榮作家》國立西洋美術館網站典藏作品檢索 http://www.nmwa.go.jp/jp/index.html

上村松園

《現代日本美術全集13／竹內栖鳳／上村松園》座右寶刊行會編／倉田供裕著／竹內逸年表編／集英社／1973

歌川國芳

《國芳藝術全貌》悳俊彥監著／浮世繪太田記念美術館／1999

《想更深入地了解－歌川國芳生涯與作品》悳俊彥著／東京美術／2008

甫拉曼克　莫里斯・德

《莫里斯・德・甫拉曼克逝世50週年展》Maïté Vallès Bled監著／中村隆夫、著譯／IS ART INC.／2008

《世界美術大全集／第25卷／野獸派與巴黎畫派》島田紀夫責編著／千足伸行責編／小學館／1994

葛飾北齋

《北齋》神谷浩著、年表編／我妻直美、鈴木浩平著／東京新聞／2007

《解開北齋之謎－生活、藝術、信仰》諏訪春雄著／吉川弘文館／2001

《北齋－漫畫與春畫》浦上滿、鈴木重三、永田生慈、林美一著／新潮社／1989

《想更深入地了解　葛飾北齋生活與作品》永田生慈監／東京美術／2005

奇斯林・莫依斯

《奇斯林展目錄》千足伸行監／藝術・生活／1984

《世界美術大全集／第25卷／野獸派與巴黎畫派》島田紀夫責編／千足伸行責編著／清水敏男著／小學館／1994

克林姆・古斯塔夫

《克林姆》C.M.內貝海著／野村太郎譯／美術公論社／1985

《現代世界之美術7／克林姆》中山公男責編／集英社／1985

《世界美術大全集／第24卷》高階秀爾、千足伸行責編／水澤勉著／小學館／1996

《週刊美術館／第3回配書》島本脩二編／小學館／2000

克利・保羅

《克利的日記》保羅・克利著／南原實譯／新潮社／1961

《世界美術大全集／第26卷／表現主義與社會派》千足伸行責編／前田富士男著／小學館／1995

高更・保羅

《名畫之旅 23／20世紀Ⅱ／摩登・藝術之冒險》木村重信、高階秀爾、樺山紘一監／前田富士男著／講談社／1994

《週刊美術館／第22回配書》島本脩二編／小學館／2000

《高更的信》高更・保羅著／東珠樹譯／美術公論社／1988

《高更 私人文件──Avant et apres）》保羅・高更著／前川堅市譯／美術出版社／1984

《諾亞諾亞》保羅・高更著／前川堅市譯／岩波書店／1932

《大溪地的高更》B・Danielson／中村三郎譯／美術公論社／1984

《高更──我心中的野性》Françoise Cachan著／高階秀爾監／田邊希久子譯／創元社／1992

《朝日別冊／美術特集／西洋篇14／高更》本江邦夫責編、年表編／朝日新聞社／1990

《世界美術大全集／第23卷／後期印象派時代》池上忠治責編／丹尾安典著／小學館／1993

《現代世界美術全集 7／高更》座右寶刊行會編／粟津則雄著／集英社／1971

梵谷・文森

《梵谷書簡全集／第四集》梵谷著／小林秀雄、瀧口修造、富永惣一監／二見史郎、宇佐見英治、島本融、粟津則雄譯／MISUZU書房／1970

《梵谷書簡全集／第六集》（同梵谷書簡全集第四集）

《梵谷的信[上]》梵谷・文森著／Emile Bernard編／硲伊之助譯／岩波書店／1955

《梵谷》Gruitrooy, Gerhard著／千足伸行監／中西博行譯／日本經濟新聞社／1996

《世界美術大全集／第23卷／後期印象派時代》池上忠治責編／府寺司著／小學館／1993

夏卡爾・馬克

《夏卡爾－我的回想》馬克・夏卡爾著／三輪福松、村上陽通譯／美術出版社／1965

《高知縣立美術館／館藏品目錄2／馬克・夏卡爾Ⅰ版畫》高知縣立美術館、鍵岡正謹、梶光伸編／高知縣立美術館／1998

《第一次讀藝術家故事[1]馬克・夏卡爾》Howard Greenfeld著／潮江宏三監譯／同朋舍出版／1992

《世界巨匠－夏卡爾》Makarius Michel著／小勝禮子譯／岩波書店／1992

《週刊美術館／第4回配書》島本脩二編／小學館／2000

塞尚・保羅

《塞尚的信》John Wald編／池上忠治譯／筑摩書房／1967

《塞尚展》橫濱美術館、愛知縣美術館、NHK、東京新聞編／大屋美那年表編／NHK、NHK Promotion

《週刊美術館／第19回配書》島本脩二編／小學館／2000

畫家姓名索引 (按筆畫排列)

■編輯後記

　　為了描繪畫家插圖，本人曾以各位畫家的肖像或自畫像為資料，參閱後發現，許多畫家的自畫像根本不像畫家本人，畫家畫別人的肖像時反而比較像自己。自己的作品當然會像自己，因為，看自己臉孔的機會多於看他人臉孔，不管畫什麼人都神似自己也是不得已的事情，一旦坐到鏡子前，準備畫自己時，總覺得鏡子裡的人怎麼看都不像自己。本人提出這個和色彩毫無關係的話題，只是想把自己的小小發現告訴讀者們。

<div align="right">插畫　Kunisue Takusi</div>

　　這回，為了解開被稱之為名畫的作品之色彩秘密，本人改畫過各式各樣的名畫，改畫過程中，為了消除印象中的色彩，不只是單純塗掉畫作中的顏色，不斷地拿掉突顯畫作的顏色或增加色量，試過各種方法，屏除原來目的，終於漸漸看出畫作中的配色結構，發現一幅畫作竟然是由各式各樣的技術精雕細琢出來，真是令人敬佩。

<div align="right">主編　池上薰</div>

　　名畫之所以能深深留在人們心中，必定有其共通原理。本書中已透過共感語言，剖析過該色彩原理。

　　有道是「有繪畫的地方就是幸福的空間」，初次造訪的地方若掛著繪畫，即使不是名畫也會讓人不由地消除點緊張心情。因此，本人經常請朋友讓自己混進展覽會場裡去欣賞畫作，在會場中繞上一圈，一定會有意想不到的發現，發現有些畫家的畫風原本嚴謹得宛如求道者，今年卻突然提出閃亮動人的大作，有些原本就已經穩健作畫的畫家已經完全奠定了自己的畫風，總是讓我感到佩服不已。有繪畫的場所真是快樂的地方。

<div align="right">企劃　內田廣由紀</div>

跟著大師學配色 / 內田廣由紀作；林麗秀譯.
-- 初版. -- 臺北市：尖端，2010.07
面；　公分
參考書目：面
含索引

ISBN 978-957-10-4332-6 (平裝)

西洋畫　2. 繪畫史　3. 色彩學

940.94　　　　　　　　　　　99009952

跟著大師學配色

作者	內田廣由紀
發行	黃鎮隆
總經理	葉耀琦
責任編輯	叢昌瑜
美術主編	李開蓉
企宣	李幸妮

出版　城邦文化事業股份有限公司 尖端出版
台北市中山區民生東路二段141號10樓
電話：（02）2500-7600　傳真：（02）2500-1971
網址：www.spp.com.tw

發行　英屬蓋曼群島商家庭傳媒股份有限公司城邦分公司
尖端出版 行銷業務部
台北市中山區民生東路二段141號10樓
電話：（02）2500-7600（代表號）
傳真：（02）2500-1979
讀者服務信箱：sandy@spp.com.tw

劃撥專線　（03）312-4212
戶名：英屬蓋曼群島商家庭傳媒股份有限公司城邦分公司
帳號：50003021
（劃撥金額未滿500元,請加付掛號郵資50元）

法律顧問　通律機構

總經銷　中彰投以北(含宜花東)經銷商／高見文化行銷股份有限公司
電話：0800-055-365　傳真：（02）2668-6220
雲嘉以南經銷商　威信圖書有限公司
（嘉義公司）電話：0800-028-028　傳真：（05）233-3863
（高雄公司）電話：0800-028-028　傳真：（07）373-0087
馬新地區總經銷　城邦（馬新）出版集團 Cite（M）Sdn Bhd（458372U）
電話：603-9056-3833 傳真：603-9056-2833
香港地區總經銷　城邦（香港）出版集團　Cite（H.K.）Publishing Group Limited
電話：852-2508-6231 傳真：852-2578-9337

版次　2010年7月　初版第一刷　Printed in Taiwan

KYOSHO NI MANABU HAISHOKU NO KIHON-MEIGA WA NAZE MEIGA NANOKA
by UCHIDA Hiroyuki
Copyright © 2008 UCHIDA Hiroyuki
All rights reserved.
Originally published in Japan by SHIKAKU DESIGN KENKYUUJO CO. LTD., Tokyo.
Chinese (in traditional character only) translation rights arranged with
SHIKAKU DESIGN KENKYUUJO CO. LTD.